U0127196

藝 文 叢 刊

芳堅館題跋

〔清〕郭尚先

浙江人民美術出版社

圖書在版編目（ＣＩＰ）數據

芳堅館題跋 / （清）郭尚先著；毛小慶點校. -- 杭
州：浙江人民美術出版社，2018.1（2021.3重印）
（藝文叢刊）
ISBN 978-7-5340-6225-4

Ⅰ.①芳… Ⅱ.①郭… ②毛… Ⅲ.①書法評論－中
國－清代 Ⅳ.①J292.1

中國版本圖書館CIP數據核字（2017）第243079號

芳堅館題跋

〔清〕郭尚先 著　毛小慶 點校

責任編輯：霍西勝
責任校對：余雅汝
整體設計：傅笛揚
責任印製：陳柏榮

出版發行	浙江人民美術出版社
	（杭州市體育場路347號）
經　銷	全國各地新華書店
製　版	浙江時代出版服務有限公司
印　刷	浙江海虹彩色印務有限公司
版　次	2018年1月第1版
印　次	2021年3月第3次印刷
開　本	787mm×1092mm　1/32
印　張	4.125
字　數	65千字
書　號	ISBN 978-7-5340-6225-4
定　價	26.00圓

如有印裝品質問題，影響閱讀，
請與出版社營銷部聯繫調換。
聯繫電話：0571-85105917

出版說明

《芳堅館題跋》四卷，亦作三卷，清郭尚先撰。郭尚先（一七八五—一八三三），字元開，號蘭石，室名芳堅館、增默庵，莆田（今屬福建省）人。嘉慶十四年（一八〇九）進士，改庶吉士，授編修。先後任侍讀學士、國史館纂修及四川學政等職，累遷至光禄寺卿，詔授大理寺卿，署禮部右侍郎。著有《增默庵詩遺集》《郭大理遺稿》等。

郭氏書畫兼擅其長，精於賞鑒。書以骨勝，小楷尤多勝趣。畫長於山水，時作蘭石小幅亦備雅趣，在當時頗負盛名：「先生以工八法，名嘉、道間，作字甫脱手，輒爲人持去。片縑寸楮，咸拱璧珍之。書法娟秀，逸宕直入敬客《塼塔銘》之室。行書嗣體平原《論坐帖》。中年以後，幾與董思翁方駕齊驅。」（龔顯曾《芳堅館題跋叙》）

郭氏壯年溘逝，著作未及董理。《芳堅館題跋》乃身後，龔顯曾在郭氏婿許徵甫纂輯基礎上增補而成。除卷四收有若干則題自作山水、蘭菊外，全書皆爲郭氏題跋

所經眼古今碑帖、墨跡而作。其於題跋金石、翰墨，至爲審慎：「鈎稽真贋，手題掌

録，恒矜莊研究，不肯率意下筆，獨得晉唐無諍三昧。」（龔顯曾《芳堅館題跋敘》）因

此所論多有可取之處。而在盛行碑版輯録的嘉、道間，亦可謂別樹一幟。

龔氏增補四卷本《芳堅館題跋》，以活字刊於同治十三年（一八七四），嗣後「藏

修堂叢書」「述古叢鈔」等多據此翻刻。而光緒十六年（一八九〇）所刊《吉雨山房

全集》中，亦收有三卷本《芳堅館題跋》。此三卷本相較於四卷本，在内容上并無明

顯不同，僅在序跋分卷、收録多寡以及個别字句存在些許差異外。

此次出版，以流傳較廣、較爲常見的「藏修堂叢書」本爲底本，予以標點整理；

同時校以《吉雨山房全集》三卷本，將兩本之間的差異擇要臚列於卷末，以便讀者

省覽。

二

目錄

敘

《芳堅館題跋》四卷，乃吾閩莆田郭蘭石先生所著也。先生以工八法名嘉、道間，作字甫脫手，輒爲人持去，片縑寸楮，咸拱璧珍之。書法娟秀逸宕，直入敬客《磚塔銘》之室。行書嗣體平原《論坐帖》。中年以後，幾與董思翁方駕齊驅。在京師時，索書者趾接於戶，先生每呼酒飲至醉，方濡染落紙，故生平應酬書，時有不經意處。惟署跋金石，鈎稽真贋，手題掌錄，恒矜莊研究，不肯率意下筆，獨得晋唐無諍三昧。余家所藏碑帖，多經先生手跋，或以泥金盡書每册餘紙，凝厚婀娜，並露豪端，良可珤翫。先生在時，不自弆藏，其手蹟隨金石書畫流落人間。同里許徵甫師，爲先生子壻，因輯其題跋評語，凡齾齾斷墨，俱哀集甄蠡，隨得隨錄。顯曾與徵甫師衡與相望，筆硯相親，間參讐勘蒐採之役。比吾師已歸道山，顯曾亦宦遊奔走。劬劬十年，歸詢師門所著述，如校定《歐陽四門集》諸書，俱不可得，僅存此册。曾錄副本，藏之行篋。今夏用活字版刷印百十部，稍廣其傳。嗟乎，金石之學盛矣！孫氏

一

敘

之《寰宇訪碑録》、王氏之《金石萃編》，以逮金石記録，地有其書，莫不氈蠟之後繼以鉛槧，流傳海内，極爲奥賾。而先生獨從心腕間窮力追摹，瀝其膏液，舉凡授受之變化、傳聞之舛誤，詣力之淺深，鈎拓之先後，一一宣露，就所樞閲，河元洞微，固不必與集録諸書競其繁博也。校刷既畢，乃爲圳述于目録之後，俾後之學者，臨池弄翰之餘，咸知先生殘膏賸馥沾丐後人，雖容臺《隨筆》、虚舟《題跋》，或未能先。而徵甫師抱遺訂墜之功，亦可並眎於來者云爾。甲戌六月既望，晋江龔顯曾識。

二

芳堅館題跋卷一

漢少室神道石闕

篆法至唐中葉，始有以勻圓描摹爲能者，古意自此盡失。秦漢人作篆，參差長短，隨筆爲之，正與作真行書等耳。觀《孔宙》《張遷》《尹宙》《韓仁》諸碑額可悟。漢篆傳者《三公山碑》《開母石闕》，並此而三。唯此最佳，猶有秦二十九字碑餘勢。後來《吳封國山碑》，即從此得法者。往見墨卿先生作一硯，背刻伊字，覃谿先生銘之曰「此字四旁一字無，獨爲墨卿銘硯乎」，心頗疑之，見此拓乃悟。

漢裴岑紀功碑

此碑樸古遒爽，其法大似摹印篆，與《郙君》《楊孟文》《李翕》諸摩厓爲類。漢人分書多短，惟此結體獨長，次則《析里碑》耳。此石尤圓勁瘦削，不易及也。

漢北海相景君碑

碑中假借字，自《隸釋》以來，諸家遞詳之矣。末「宜參鼎軵」，《金石後録》云當作軵。鄭氏曰山行曰軵，取封土爲山之義。余謂即弼字，轉弼爲拂，又借軵爲拂耳。

漢韓勅造孔廟禮器碑

六一疑古人無名勅者，《繁陽令楊君碑》有故民程勅字伯嚴。

漢人書，以《韓勅造禮器碑》爲第一，超邁雍雅，若卿雲在空，萬象仰曜，意境尚當在《史晨》《乙瑛》《孔宙》《曹全》諸石上，無論他石也。其碑至今完好，蓋有神物護持之。魯人椎拓草草，畫痕淺細處幾不可辨。此帙揚州汪孟慈同年所贈，拓法精審，三百年前物也。每行少拓一字，蓋石陷於趺耳。

漢碑字多假借，《韓勅碑》尤多瓌字。姑以諸家所已考定者，以意折衷之，書於上。惟「威」「熹」二字，尚未釋然耳。

又

飛動沉實，興會所至，不復可以跡稽。明郭允伯推爲漢碑第一，雖未然，要之當

為神品也。

漢孔宙碑

《孔宙碑》拓本曾見一全文，宋時潢治者，神觀飛動，乃知徐會稽於此碑得力最深也。

《孔謙碣》曾見一明拓，甚精。

《張遷碑》自是魏人風軌，近人每以《豫州從事碑》與此並稱二宙，實則《尹碑》不及遠甚。其結體運筆已開《受禪》《大饗》二石意矣。

會當是盒字，舊釋作會，恐非。

明字轉筆，可證顏魯國《臧貞節碑》。

結體寬博而縣密，是貞觀諸大家所祖，褚中令勒筆皆長，亦濫觴於是。

《孔季將碑》弇州頗有異議，其實漢人書，此為最近人矣。碑陰尤佳，惜不並拓之。

又

同年汪孟慈舍人有所藏《豫州從事尹宙碑》元拓本，精腴圓暢，與此正同，觀之色飛。漢石但得前數十年拓，神觀便勝，況此本是二百餘年物乎！余幸得之，可以自慰。

臨《孔季將碑》，筆下覺有秦篆氣。《尹從事碑》亦然。其神逸固不及《史晨》《韓勑》諸石，而圓到整麗，要非魏人所能仿佛。

漢史晨謁孔廟前後碑

曲阜漢碑，閱二千年，猶多完好。古人用意之精，迥非近代所及。惟魯人椎拓草草。此前百餘年所拓，用墨輕重得宜，鋒穎猶存，善本也。

漢孔彪碑

漢碑字之小者，《孔元上》《曹景完》二石也。《曹景完碑》秀逸，此碑淳雅。學書不學此碑，不知今隸源流相通處。惜存字無多，不及《郃陽碑》之完善耳。

漢白石神君碑

《白石神君碑》，有疑爲漢碑而後人重勒者，然觀程疵書清遒簡遠，則此碑斷非晋人所爲。漢人書原非一體可盡，即此碑結法要自謹嚴也。

漢張遷碑

漢碑嚴重平硬，是碣爲冠。拓法精審，有明拓所不逮者，信佳本也。

安陽新出殘碑

右三石蓋一碑，歲在辛酉，光和四年也。趙渭川攷爲劉公幹之祖劉梁碑，未詳所據。

其書清穆有韻，絕似武氏石闕。

《寰宇訪碑錄》云存十四行。今按兩石止十行，並年月亦止十一行，無缺迹，《錄》誤也。年月大於碑字，漢碑僅見此耳。

又

《訪碑錄》云此石八行，今案止七行，《錄》誤也。書極雄厲，然意象不似漢人，而

與郘陽所得魏黃初殘石爲近，姑存此說，以質精鑒者。

時代之說，有不可强爲者。魯孝王刻石郚君開道，猶有秦人餘勢。《乙瑛》《西

岳》駿駿乎爲大饗封孔羨導先路矣。至魏王基碑，則又下啟唐法，而爲《受禪》之一

變。唐至中葉，分隸始有漢意，則明皇之力也。

又

右殘石三行，其書極似《孔元上碑》，最爲雍雅。安陽漢石，以此爲冠，次則《子

游碣》也。石經殘字，結體亦爾。此石以意推之，其炎和中刻乎。

又

安陽新出漢殘石，在覃谿先生撰《兩漢金石記》後，故書内未之及。天鳳爲封

記，則先生不及見矣。此《子游碑》，結體在《韓勑》《鄭固》之間，東京初年書類如

是。觀其古澹，足正魏晉以後矯强之失。

漢武梁祠畫像

武梁祠堂畫象，樸拙如見古尊彝。王右軍從周撫求觀石室畫，正恨未覯此耳。

漢馮緄碑重刻本

右《馮緄碑》，見《隸釋》，石在渠縣，宋大觀中重刻。筆兼有篆意，頗近《夏承碑》。

魏脩孔子廟碑

漢人書雍容，魏人始爲戍削。

張稚圭按圖題此爲梁孟皇書，雖無明據，然此書實有龍威虎震氣象。魏初事，惟此差強人意，書亦出《大饗》《受禪》《勸進》上，固當鄭重存之。其以《乙瑛請置卒史碑》爲鍾元常書，時代不相及，正如《夏承》《劉熊》《范式》諸碑皆稱蔡中郎書，雖《西嶽碑》明著郭香察名，而必曲爲之説，是亦不可以已乎。惟此碑目爲梁鵠，差可信。蓋魏初能書者推梁與鍾，張稚圭所按之圖，不知是何書。

北魏張猛龍碑

趙子函云，《張猛龍碑》結體之妙，不可思議。若歐、虞諸公知此，便可入二王之此等大著作，固不當委之他人耳。《吳紀功碑》可信爲皇休明書，亦是説也。

七

室。語似稍過。魏齊人書類此者多，第筆力更險峻耳。其書人旁皆多一筆，英字、盜字多一橫，則爾時風氣類爾，江式所以請正書體也。此本前二百年所拓，更有神采。

北齊大窮谷造象記

《大窮谷造象記》用筆結體，實爲信本導之先路。信本書得法於三公郎中劉珉，此豈珉書耶，抑爾時風氣如是耶？

「鎔金」書作「鏽金」，臨文誤筆。銘內「召淳」二字，恐亦駮文。

隋龍藏寺碑

張公禮實開貞觀諸公風氣，登善尤近之。

隋鳳泉寺舍利塔銘

此書實開信本之先。

王輔道所刻《姚秦造象記》，正與此同。

唐孔子廟堂碑城武本

少時習《廟堂碑》，聞尊宿言，皆以《王彥超碑》爲可據。然頗疑其神癡者。欲學曹州本，又疑其藹然若新瘥病人。然私心無日不嚮往於伯施，因即《昭仁寺碑》《孔穎達碑》求之，究皆不契。昨李春湖中丞至都，得見其唐石本，爲之駭絕。始知曹州本猶有髣髴，而西安本雖宋拓，亦土木形骸也。向亡友陳玉方侍御嘗言，春湖先生本即君此本耳。其語誠過，然亦可見此本之去唐石本不遠。余今乃知重之，嗟乎晚矣。乙酉仲夏書。

又

《廟堂碑》唐拓本，那可復遇？以此本之疎挺，參陝本之腴暢，伯施意境猶可會之即離間。

少時頗謂西安本勝城武本，今日取兩本對觀，還是城武本勝。蓋氣韻靜遠，無復用力之迹。由此而化焉，則右軍矣。

觀城武《廟堂碑》靜穆之韻，猶可追想智永以上傳流之緒。西安本極腴暢，然位

置每患欹側。王彥超武人，想所擇摹勒之工，未必能如薛嗣昌之於《千文》。余姑摹

挲此刻，以意會永興宗旨。

是石恨太淺細，若得元拓稍腴厚者，即作原石觀也可。

陝本極腴潤，而摹手位置草率，遂無字不欹側，令學者無從下手臨摹。此刻正米

老所疑爲瘦蕭者，然其清挺處、平淡處，猶是羲、獻遺軌也。

「司寇」、「寇」字陝本作「宼」，殆不成字，固當以此爲正。

「反金冊」、「反」字自是「及」字。

是碑宋人無言及者，元季定陶河決始出土，豈固唐刻乎。

顯曾案，此本今藏余家。

又李氏重摹本

伯施書，評者以爲「層臺緩步，高謝風塵」，謂其韻度勝耳。然細觀之，氣力仍極

沉厚。蓋與歐、顏同一畫沙印泥，而從容出之，得大自在。此雖重摹本，神觀已掩唐

三百年作者。

右軍內擪法，唐人維季海、清臣用之，然皆有迹可尋，惟伯施渾然無迹。觀西安此碑，疑其鈍。觀城武此碑，疑其薄。得此乃知有真伯施，想伯施在地不知如何感激。又歎覃谿老人，結願數十年，不獲覩此盛舉也。後數百年，學者必有以黃金鑄臨川中丞者。

唐立隋皇甫誕碑

曩歲得宋拓此碑，臨摹數月，真書頓進。張瀣山同年見之，愛不釋手，適余奉使嶺外，而瀣山罷歸，請以所藏硯易之，重違其意也。余奉諱後，硯亦他贈。比余再入都，瀣山自秦還朝，過從時每一展觀，情恒眷眷，然亦以雲煙過眼置之。頃獲此帙，頓還舊觀，距躍三百。平生所見宋拓此碑，惟成邸所藏與此相伯仲耳。嗟乎，成邸本余親見其購於吳氏，又親見其入市儈手，以歸琦靜庵節侯。物之聚散，難必如此。而余於此帙猶欲題識而長守之也，懼矣。

又

率更書出奇不窮，《化度》之淵穆，《醴泉》之華貴，《虞公》之峻潔，此碑之森秀，

各擅勝概，實亦無可軒輊，不必如虛舟持少時[一]之説也。六十餘年歲，安得爲少乎？

信本書此碑，最爲驚矯。秦中碑匠，拓法多草草，此紙氈蠟精善，神觀頓增，雖作宋拓觀可也。

唐初人書，皆沿隋舊，專爲清勁方整；若郭儼之《陸讓碑》殷令名之《裴君倩碑》皆然。率更中令獨能以新意開闢門徑，所以爲大家。若伯施，自是王子閒，智永之傳，與北派稍異。率更《化度寺碑》却兼有虞法。

顯曾案，以上兩本，今俱藏余家。

又

舊藏一宋拓未斷本，秀峭絶倫，平生所見宋本以十數，元、明拓本以數十計，皆莫能髣髴也。雲麓此本，是石初斷時拓，用墨清朗，中間自六行至十二行足與余本頡頏。比來此碑佳拓漸少，如此拓之靜穆者，尤不易得，雲麓其善藏之。戊子七月既望觀，同觀者達麟、許邦光、諶厚光。

唐等慈寺碑

顏籀此書，猶是北朝遺則，而加之矜雅，遂出《張神囧》上。

唐昭仁寺碑

言是碑爲永興書者，自鄭夾漈始，明趙子函持其説尤堅。按，《唐書》言勑永興與朱子奢共撰各碑，則謂朱文虞書似無不可。然細觀之，此書自清穆，而變化差少。昨見唐拓《夫子廟堂碑》，其勝處不可名狀。以此碑較之，相去遠矣。大致唐初人書，格韻皆有虞、褚風氣。此書在當日固未足稱作者，而由開、天以後觀之，則方之「峨嵋天半雪中看」矣。此書道升降之故，亦非人力所能爲也。道光丙戌十月二十八日，觀於盍孟晉室，因書。

唐九成宮醴泉銘

中令之奇變，顯而易見：以求率更，頗難。試合《溫大臨》《皇甫誕碑》參之，當有會。古人書，下筆輒各成體，兩不相入，未有一字萬同，如嚴家之餓隸者也。

廿載京師，得宋拓《醴泉銘》三，以此爲冠，高華渾樸，法方筆圓，此漢之分隸、魏

晋之真楷合並醞釀而成者。伯施以外，誰可抗衡。誠懸學之，加以開張，見爲有餘，實乃不足。蓋羽扇綸巾，與縵胡短後，相去難以數計。墨守定法如脫輥者，更不足言。

顯曾案，此本今藏同安蘇氏。

唐裴鏡民碑

朗暢清拔，其不及歐、虞者，差露耳。

唐温彦博碑

殷令名書，開爽峭勁，風力當在褚登善、王知敬伯仲閒。貞觀時，歐、虞特秀，他家皆爲所掩。然如殷令名、郭儼，亦終不可埋没也。

唐伊闕佛龕碑

是碑率更八十一歲書，最爲老筆，故通師專學之。後來裴公美，亦自此得法。

唐初人書，若《張琮碑》《于孝顯碑》《文安縣主墓志》《段志玄碑》，風格皆與褚公此碑相近。平心論之，褚書自當以晚年《房梁公碑》《聖教序記》爲進境也。

自隸變爲楷，江左習義、獻之法，專趨圓暢。北朝猶守隸體，不取流麗。然所餘
碑碣，訛文誤筆，往往而是，殆無足觀。隨碑如《趙芬》《賀若誼》諸碣，非不方敦
重，然正猶又手並脚漢耳。登善剷以虛和，便自度越前哲。有善知識，行住坐卧，具
四威儀，而其神通不可思議。中令晚歲以幽深超俊勝，此其早歲書，專取古澹，與
《孟静素碑》用意正同。蘇子瞻所謂間雜分隸者。登善他書皆似漢隸之《韓勑》《曹
全》，此碑則與《孔宙》《魯峻》爲類。書家每作一碑，意之所至，各自爲體，未有守定
法者，翫唐人諸碑可悟。曩得拓本，紙墨雖舊，而墨侵字畫，幾不可辨；又少末一行，
固知古人不必勝今人也。

褚書初地。

碑額六字，似追皇休明而不能至者。

唐陸讓碑

郭儼書，蓋亦自三公朗中劉珉得法者，故行筆與率更相近。唐初人書類此者多，
顯慶以後不復有矣。

風力似在殷令名右。

此碑傳本絶少，《寰宇訪碑》亦只據趙氏拓本存目耳。其書俊拔秀潔，可寶也。王氏《金石萃編跋》云，君歷仕周、隋，入唐復膺顯爵。按碑，君卒於大業六年，未嘗入唐也。其大唐貞觀十七年云云，則葬之年月耳。

首行「焕乎由素」，蓋借「由」作「油」；「茅土」「茅」字去一筆，竟成「茅」字，蓋當是臨筆之誤。

郭儼、普昌行筆，皆可與貞觀諸大家抗手，惜所存止此碑，又剥泐過甚耳。

唐文安縣主墓志

此銘風力清逈，以《三龕記》衡之，當是褚中令少作。《汝帖》内所收《東山答表》，亦正如此。蓋以蕭散取靈異，非第清勁也。

此碑近始出於醴泉，著録俱未之見也。字瘦而刻淺，恐難經久，可不珍重存之？元吉名劫，僅見此碑，足補新、舊《唐書》。述其事止二語，甚有味也。稱主之善，最爲知體。《代國長公主碑》言博塞阮箏之長，可謂失詞矣。

一六

芳堅館題跋

褚法本自歐出，而變爲散朗，觀此銘可悟。

「桔」即「拮」字。

「牖」書爲「牗」，北魏、齊、周人皆然。

「簫」從艸，「徒」從人，亦北朝習氣。

「黼」「抑揚」三字亦北朝遺習。

「藐」隋人皆如此書。

意境亦似率更《皇甫誕碑》。

「嬪」字先誤從歹，改筆可驗。

「免」作「莵」，恰是譌字。

「一」字用分法，雖泐可辨。

唐房玄齡碑

靈敏絕倫，不知當下筆時，興寄何許。

觀其運筆，有太阿剚戮之意，所以與秦篆漢隸同一遒古。第曰「美女嬋娟，不勝

羅綺」，不足知中令書也。

細觀韓叔節《造禮器碑》，知褚公書發源處。中令書，須以沉着會其靈敏也。

顏書出自中令，此處離合須能理會。近來學中令書，只知弱筆取妍，豈知中令書，高處在筆力遒婉，故與魏晉闇合孫吳耶？

學一家便爲一家縛，律苾蒭雖比粥飯僧差勝，然於西來意都無理會也。不知何時遇善知識。

在都時，學中令書以百過計，無甚理會。今夕展覽，頗似眼明，想數日來學顏魯國書故耳。

敬客書《塼塔銘》，書中傾城。此則藐姑射仙人，不食人間煙火矣。褚中令書，其秀得之晉賢；其清勁絶俗，則由其人品高。忠臣義士書，骨氣自是不凡，顏魯國、蘇文忠是也。米襄陽爲蔡京狎客，畢生脱不得一賤字。趙吳興書亦病此耳。

中令書，此最明麗，而骨法却遒峻。「蘭有國香，人服媚之」，如是他家綺靡。正猶剪綵爲花，即稍生動，亦尋常春風紅紫耳。

秀勁處易爲追摹。其生趣在字外剥泐之餘，如隔雲望海上神仙[二]，何時飛

到也？

超乎象外，却是在人意中。此仙人異乎吞刀吐火者。

又

中令書，早歲尚沿周、隋餘習，專取方整，兼有分、隸法。若《伊闕佛龕記》《孟静素碑》是也。晚歲始自立家，《慈恩聖教序記》及此最其用意書，飛動沉著，看似離紙一寸，實乃入木七分。而此碑構法尤精，熟此方能離法，無智人前莫説也。

舞鶴游天，群鴻戲海。元常、逸、敬以後唐人，惟登善能之。石菴先生評中令書云：「比似右軍曾少骨，秪應飛鳥得人憐。」三復斯語，未敢雷同。

「離紙一寸」「入木七分」，須知不是兩語。「天真爛漫」「瘦硬通神」，亦是一鼻孔出氣。

瑶臺青瑣，宵映春林。

運筆靈異，如飛花滾雪。

明漪絶底，奇花初胎。

幼學《皇甫誕碑》《醴泉銘》，粗知構法，苦乏生動之韻，展視正似宋槧之歐體者。

後臨中令《聖教序記》，稍知運筆法。至得力之深，則此碑爲最。

昔人言顏自褚出，學顏須知中令法，學褚須知魯國法。余始學兩家書，時茫然不省此語何謂。今歲周歷蜀境，行篋止攜兩家帖自隨，船窗展閱，若有所會。惜日在倥傯中，不能追其所見耳。顏、褚同處，尚易理會；至米老寄兩家籬下處，則非細觀

《燕然山銘》不知。

唐慈恩聖教序記

運筆如空中散花，無復滯相。

顯曾案，此本舊藏余家，今歸徐壽蘅師處。

唐薛貞公碑

右碑無書者姓名，以字體論，頗似敬客，皆學褚而得其超俊者。

唐海禪師方墳記

信行《墳記》筆法清勁，頗與王知敬書《天后詩》爲類。

唐瘞琴銘

此書足與《王孝寬銘》方駕，不得因其晚出而持異論也。黃閎《李意如志》，當日疑者蜂起，然由今際之何如？盍姑賞其精妙乎。商年同年示余，余歎爲希有，商年即以歸余，乃重裝之，以志珍重。嘉慶丙子花生日記。

此二十小字，有尋丈之勢，雖褚公何以加。

曩余得此本時，許青士爲余言，此石在吳下某氏，刻者爲某某，余頗疑近人書固鮮能到此者，果能若是，又何事駕言唐人？故前跋以《保母帖》爲況。既乃於吳下得數紙，則固自是本重摹者，都無神明，青士所見蓋是石也。比來重摹，亦已不存，況祖刻乎？因裝一本，與此印證。明歲青士來都，當並出觀之，供一軒渠也。戊寅中秋前二日，識於增默菴。

唐人學褚者，自以魏栖梧《善才寺碑》爲最似，然以《房梁公碑》衡之，猶有繩律處。敬、顧二君，天分自較勝也。《博塔銘》逸氣舒卷，此則步趨中令，專取虛和，以氣韻静穆論，尚當勝之。當時所以書名不著者，想爲褚公所壓耳。然《唐書·呂向



「傳》盛言其善書，今觀所書《述聖頌》，天分學力不及敬、顧二君甚遠，因知名之稱不」

王知敬書，傳者如武后詩及《金剛經》，皆結法峻整，頗似于立政、殷令名。惟此

碑容夷婉暢，有子敬《洛神》風軌，蓋師其外拓法也。鄭商年同年藏一元拓本，神明

煥然，曾借摹月餘，似有微會。今覽此帙，如遇故人。按吉人先生跋，此亦明定陵時

拓耳，紙墨精妙，遂視近拓敻絕。陰游師雄書，拓本尤少，行筆奕奕，似蘇子瞻，亦足

賞也。當時同人吉人昆季皆親到碑下，故摹拓不苟如此。講泉六兄以球璧視之，宜

哉。戊寅秋日，觀于增默菴。同觀者，晉江許邦光、龍溪鄭開禧，皆極欣賞。

信行禪師方墳記，運筆與此一同，惟風趣不及此銘之娟秀，此自關天分也。

學中令書者，以顧升《瘞琴銘》及此銘爲嫡傳。此猶後半全文，可寶也。

學此書，須得其超俊處，方是錢唐家法。若專取穎秀易入，輕綺與中令終隔

傳》盛言其善書，今觀所書《述聖頌》，天分學力不及敬、顧二君甚遠，因知名之稱不

稱，亦有幸不幸也。

唐李靖碑

王知敬書，傳者如武后詩及《金剛經》，皆結法峻整，頗似于立政、殷令名。惟此碑容夷婉暢，有子敬《洛神》風軌，蓋師其外拓法也。鄭商年同年藏一元拓本，神明煥然，曾借摹月餘，似有微會。今覽此帙，如遇故人。按吉人先生跋，此亦明定陵時拓耳，紙墨精妙，遂視近拓敻絕。陰游師雄書，拓本尤少，行筆奕奕，似蘇子瞻，亦足賞也。當時同人吉人昆季皆親到碑下，故摹拓不苟如此。講泉六兄以球璧視之，宜哉。戊寅秋日，觀于增默菴。同觀者，晉江許邦光、龍溪鄭開禧，皆極欣賞。

唐王居士塼塔銘

信行禪師方墳記，運筆與此一同，惟風趣不及此銘之娟秀，此自關天分也。

學中令書者，以顧升《瘞琴銘》及此銘爲嫡傳。此猶後半全文，可寶也。

學此書，須得其超俊處，方是錢唐家法。若專取穎秀易入，輕綺與中令終隔

一塵。

顯慶、龍朔間人，無不服膺中令者，然二薛外，唯魏栖梧、敬客足承衣缽，其天分超絶也。

藐姑射仙人，肌膚若冰雪，綽約若處子，秋菊春蘭，都應却步。

觀其無筆不提，無筆不轉。白雲在空，舒卷自如。唐賢書，備存八法，而能鼓以天倪者也。

舊歲與顧吳羹先生論《塼塔銘》，頗謂其出筆穎秀，無登善古澹如銅篆書意。比來澄慮展觀，乃悟其開合舒卷，一歸自然，天資超絶。如趙千里畫，生氣遠出，不可徒賞其穎秀也。

唐蘭陵公主碑

碑無撰書人姓名，清勁秀逸，自是高手，頗與王知敬相類。爾時逸、敬真蹟，傳世尚多，顔、徐未出，故書家皆守史陵劉珉舊法。觀寶泉《述書賦》，指褚公爲澆漓，後學古今界限之嚴如此。遺山論詩不滿東坡，亦是此意。

《蘭陵公主碑》，清勁秀整，初唐佳書，筆法與王諮議爲近。向來碑匠惜紙，只拓上截，每行二十字，不知下半存字尚多也。此足本，紙墨俱佳，是程懇棠觀察所贈。

又

於無傳授者，豈少乎哉！

蘭懷筆意，頗與此近，惜當時未得此碑，使摹仿之。因思少年人，有好天分，而苦

數字森秀絕倫。　碑額。

唐碧落碑

陳懷玉書此碑，雜用籀篆古文，頗爲不倫。然削緝詳審，各有依據，與魏齊人別體字以意創造者異。明郭允伯詆爲凡俗，近孫退谷欲摘存其字，皆似過也。鄭承規釋文，亭林先生正其誤者四，竹汀先生正「柔」「叫」「及」三字，皆極審，今並從之。余又視焱駕之焱，似是華字，疑不敢定也。

唐張阿難碑

僧普澈在當時自是能手，想與懷仁、大雅同傳智永心印者。

怯於率更，秀於寶懷悲。

《張阿難碑》磨泐且盡，其字存者，清勁婉逸，絕似貞觀中郭儼所書《陸讓碑》。爾時書家，皆師褚中令，此爲不隨風氣轉者，于立政書亦如是，然普澈韻度更勝。

唐懷仁聖教序記

汪孟慈舍人藏《聖教》宋拓本精絕，平生所見，以此爲最。

此册無錫公在江左所得，明初拓本也。

唐王徵君口授銘

王紹宗自重其書，謂可方伯施，過矣。

唐二經殘字

唐人書，至開一天以後始有一種俗氣，蘇靈芝最甚，王縉次之，至田穎、韓獻之，不足道矣。蕭散澹遠如此兩殘碣者，譬雲中孤鶴矣。

此書清勁，須觀其不流入薄弱處，韻勝故耳。若《代國公主碑》，便似氣不足；《于大猷碑》尤甚。

右《阿彌陀佛經》。存字中有金輪所製字，故知爲唐初人書。其書氣韻淵穆，邈然有出塵之姿。而古今談金石文字無談及者，豈以僻在深巖故耶？

《涅槃經》存字五段，自來談金石者皆未言及，《中州金石記》亦遺之。聞碑匠言，石在汝州，前後漫漶無一字矣。

此書清勁，而取勢甚遠。

曩見吳荷屋先生藏《涅槃經》殘字，目爲薛少保書。覃溪先生題云：「吾于此悟控引王羊之秘，即此石後一段也。」

嗣通書存者，僅《昇仙太子碑陰》，與此石殊不類。

此書韻度澹遠，實足繼武中令，即目爲嗣通，不爲過也。

右二經殘字皆學中令，而出以清逈者。

唐景龍觀鐘銘

以分隸爲真書，魏齊碑碣類然。此用其法，而氣象雍穆勝之。中一字、之字、上字，兼用飛白法，更爲奇偉。山谷評王晉卿書如蕃錦，余于此銘亦云。

唐大雅集王羲之斷碑

懷仁集書，千古絕作。其病在字體銜接太緊，不得縱宕，故香光疑爲懷仁自運。蓋匀圓整潔，止是唐法，晉人無是也。此碑神觀自不及懷仁，而分行稍疏，轉覺古穆。

唐高福墓志銘

《高福墓志》無書者名，清婉獨絕，是出自內史者。在爾時爭尚肥厚中，尤不易得也。乾隆初年，石出於世，秋颿撫秦時攜歸吳。畢籍沒時，爲元和令唐某取去，傳拓漸稀。此猶秦中拓，可愛也。

唐思恒律師志文

此書清峭有致，文則潦草。

唐端州石室記

北海書如此沉厚，張從申那得髣髴。《端州石室記》磨泐殆盡，然其結體運筆，可與子敬《十三行》參觀。

校勘記

〔一〕「時」，《吉雨山房全集》本作「作」。

〔二〕「仙」，《吉雨山房全集》本作「山」。

芳堅館題跋卷二

唐道安禪師碑銘

王知微摹官帖，置儋書於秦漢間，蓋不知其時代也。《大觀帖》仍之，可謂舛矣。宋儋人非粹白，故其書飛揚之意多於沉靜意，子瞻所謂竊鐵之見耶？可見學書先貴立品，李北海何等變化，然見者不敢持此論矣。

唐人評宋儋書云，歐、鍾相雜，自是一格。此書縱橫跳擲，一洗唐人方整習氣。惟未平澹，稍桃耳。《閣帖》所收一札，遠在此上。儋書傳世者無他碑，是石比亦刓敝，得不珍重視之。

唐麓山寺碑

李北海《岳麓寺碑》，雖宋拓亦漫漶無鋒，惟碑末有江夏黃仙鶴刻字耳。此本是前百餘年所拓，猶可想像北海手意。比來石為庸人磨治，無復舊觀矣。

唐易州鐵像碑

蘇靈芝學薛最似，其俗則人品爲之。《鐵像碑》雄厚穩密，韻不足而法有餘，學之而加以超邁，則正法眼藏也。

學書固不必持論以繩古人，然亦須有分別。蘇靈芝所以爲人所薄者，止因舍利塔結銜與此碑不同，又碑有磨去重刻之跡，疑其曾污安祿山僞命耳。然究無他明證，愛其書而寬其説可也。

唐田仁琬德政碑

蘇靈芝書，蓋出自薛嗣通，法備而韻不足，當以山谷之評李西臺者評之。傳世碑碣，惟此最勝出。夢真容《鐵像》《道德經》諸刻，上若《閔忠寺塔銘》，則其污僞命後所書，益頹唐不足觀矣。

唐山頂石浮屠後記

《范陽賜經記》，行筆最爲沉健，有王行滿意。

唐竇居士碑

《竇居士碑》雖磨泐殆盡，而存字結體婉雅叚清。在當時無書名，然北海任文而不任書，意亦推重之者，與張庭珪之隸同也。

唐尊勝幢

張少悌在當日無書名，而所書《李臨淮碑》及此幢皆雄暢有氣，遠勝蘇靈芝、田穎。《臨淮碑》已泐，惜哉！

唐多寶塔碑

顏魯國書此碑時，年四十五，未自立家。然規矩準繩，方圓平直，而氣韻沉毅，一滿輕綺之習，自是書中豪傑之士。

右自「一十九」至「輪奐」，斯爲宋渡江後拓，餘皆北宋拓。

顯曾案，此本今藏余家。

唐三墳記

李監書，須尋其變動飛騰、隨手取勢處，以《峿臺銘》《碧落碑》互觀，便知「斯翁

而後，直至「小生」自許，良非誕妄也。

是碑已經重刻，然李監手意猶存在。知鄭文寶所刻《嶧山碑》，直是徐鼎臣一手自運。元未嘗雙鈎填廓也。

唐大證師碑

季海此碑，實勝《不空碑》遠甚。其圓勁渾厚，純用內擫法，右軍正傳也。

唐藏懷恪碑

顏魯國此碑最爲開張，然不易摹習，恐結體疏緩也。柳諫議學顏，却是由此入手。《忠義堂帖》內所摹《放生池碑》，運筆結體，與此正同。顏書之最秀逸者。唐季韋縱全學此碑。

唐麻姑仙壇記

山谷言《麻姑記》是宋初一僧所書，蓋傳聞之誤。此書以蠅頭小字，而瓌瑋奇傑，元氣淋漓，天真爛漫，與《中興頌》同一神觀。微特宋人不能到，即中令之《西

昇》、會稽之《老子》、河東之《清静》《度人》，皆「一覽衆山小」矣。顏魯國後如更有一人，具此神通，即當與魯國代興，詎屑刻畫形似，爲魯國重臺者？故余不敢附和山谷之説也。是記建昌原石已佚，重摹者了無足觀。明人類帖内所收，或纖或滯，其貌且非，況韻格乎？此紙真唐石宋拓，樂平汪巽泉先生得於陳氏夢禪室，先生陳氏婿也。道光癸未，出以示余，詫爲希有。適余得紹興米書二册，先生亦歎爲殊觀，因用米老故事，互易焉。使余數年前得此，書當有進。今視已茫茫，萬事都付懶惰。崎嶇碑碣間，亦不願作字匠矣。記此三歎。甲申清明，書于盍孟晉室。

學顏魯國書，乃知古人一筆不敢苟下。伊川言「作字甚敬，即此是學」；司馬温公《通鑑》書稿兩屋，無一筆作草，皆是説也。王介甫書如飄風急雨，此所以爲介甫。趙吳興日書萬字，康里子山日書三萬字，難則難矣，今觀其書，畢竟有信筆處。既非儲書，安用吳彩鸞日竟《唐韻》一部爲哉？余書雖拙，然非專溺於遲者。聞余是説，亦可信其非自文也夫。

臨此記二十過，似有會，只是不透徹耳。

昔人評此書，曰秀穎，曰寬綽，曰清穆，曰雍雍超逸。須合觀之方備，所謂天童舍

利，五色無定，隨人見性也。

唐八關齋會報德記

唐人評顏魯國書，如荊卿按劍，樊噲擁盾，金剛嗔目，力士揮拳。李重光至目為叉手並腳田舍漢。米元章服膺顏行草書，而云正書便有俗氣。是三說，皆非真知顏魯國書者。明趙子函評顏書，如登高臨深，巍巍翼翼。董思白臨《八關齋記》，歎其有篆隸氣，無貞觀、顯慶諸家輕綺之習。黃石齋言《新唐書》評顏書曰遒婉，最有識鑒。後來學顏者，但知其遒而不知其婉，所以與魏晉遺法判若鴻溝。苟能觀其會通，原是一家眷屬。斯皆深知顏書，魯國有靈，當拊手稱快，如沈隱侯之賞讀蛻者。己丑臘月，余試閬州，始訪得之於新井鎮。刻在巖壁，臨嘉陵江上，存字四十四字，仰視若鳳鸞群翥於煙霄之上，令人色飛。其旁里許，鮮于仲通故居，今為道士觀，舊有魯公祠，已圮。有碑，宋馬存文、明盧雍重書，尚完好。因募工縛木為架，拓厓字數十紙，並屬吳梅梁觀察暨郡縣

趙子固論書，獨推丁道護《啟法寺碑》、顏魯國《離堆記》，得右軍左邊一搭直下法。曩與李春湖侍郎挲丁書，恒以不得見顏記為恨。

命道士愛護之，且爲之約，官拓者必與貲，冀爲觀益，不爲觀累，庶可以久。郵寄越中，而春湖已下世，度不及見矣。嗟乎，以歐、趙諸家所未得見，而余始得之，豈與魯國有香火緣耶？余訪得《王稚子》《楊侍中》二闕、《漢安題字》及此記，蜀遊爲不虛也。因臨《八關齋記》，憶香光語而類識之如左。壬辰冬至識。

唐改修延陵季子廟碑

此碑今尚完好，不知拓本何以罕傳，且邇蠟潦草也。宋人謂從申書勝北海，未敢雷同。

張樗寮書《金剛經》，勒石焦山者，結體運筆，皆自此發源。然張司直側鋒取勢，漸近自然，溫夫則鼓努爲力，此時代爲之也。

蕭梅臣文清便戌削，在爾時亦爲佳製。

竇長源《述書賦》稱從申書云「羲、獻風規，下筆斯在」。歐陽公不喜從申書，後聞李西臺學從申書，始錄之。黃伯思言張書似北海《法華寺碑》，皆非言此碑，言黃帝問道崆峒數行耳。此書原石未見，海鹽陳氏刻入《玉煙堂》中。

唐人無不圓鋒，惟此碑是側鋒取態。後來范石湖、陳簡齋皆濫觴於此，張溫夫得之最多。

韓方明《授筆要說》第四握筆，謂捻拳握管於掌中，懸腕以肘助力書之。起自諸葛誕，後王僧虔用此法。近張從申郎中拙然而爲之，實爲世笑。竇子全云從申結字緊密，近古所無。恨歷覽不多，聞見遂寡。右軍之外，一步不窺。意多榻書，闕其真跡故也。觀此，則從申書，唐人雅不重之。

唐顏氏家廟碑

顏書此碑至今完好，然近拓便神觀不逮，不省何故。碑匠拓碑，多遺其額，最爲憾事。況此額少溫篆，清臣書，而可遺乎！因以近拓補裝於前。

明人言，蘭臺《道因碑》真書之分隸也；魯國《家廟碑》，真書之玉筯篆也，語亦良是。

觀顏書，知其雄健易，知其靈秀難。泰山巖巖，是何等氣象。然春雨初過，翠蓓滿眼，又何娟麗也。評顏書，曰「金剛嗔目，力士揮拳」，正是走馬看山，無有是處。

昔人謂《曹娥碑》有孝子慈孫氣象。今觀魯郡書此碑，端愨睟穆，肅乎若冠裳而對越也。蓋立廟以仁祖考，刊石以誦清芬，臨筆之頃，聚會精神，澄滌思慮，與他書應人之請，固當不同耳。

魯國文筆明贍，微失之齪。惟此作最合體裁，蓋敘述先世以詳備爲宜也。郭太保廟碑鋪張，令公處固無溢美，然頗似傷繁矣。學顏書，須識其性情，不可專翫其體貌之偉。

是碑前額爲李少溫篆，後額爲魯國記廟之室址。碑匠惜紙，未有拓者。曾屬秦人致一紙，尚完好若新刻也。

唐鹽池靈慶公碑

唐人學魯國者，此碑最似。然似在形貌間，以品格論，止可與韓魏國方駕耳。姚燧學顏，則又在此下矣。

唐符璘碑

柳書，香光服其下筆古澹，此非深於此事者不知。好之者以爲開朗，病之者以爲

支離，皆皮相也。《馮宿》《符璘》二碑字，較小於《大達和尚碑》，而魄力雄渾一同。此是何等神力？以此觀之，《護命》《常清淨》二經，斷非誠懸真蹟也。

唐玄祕塔碑

「尖如錐，捺如鑿。不得出，只得却。」覩此佳拓，始會斯語。道光四年重陽觀。

誠懸一帖云：「近蒙寄筆，深慰遠情。但出鋒太短，傷於勁硬。所要優柔，出鋒須長，擇豪須細，管不在大，副切須齊。副齊則波掣有憑，管小則運動省力，豪細則點畫無失，鋒長則洪潤自由。」近山舟先生謂柳用羊豪之說本此。

顯曾案，此本舊藏余家，今歸陳樹堂此部處。

唐圭峰碑

裴公美書，是自率更得法，而以整潔勝者。明人評其勝柳，殊未然。柳之圓勁古澹，固不可及也。

又

米襄陽稱公美捲袖書榜，乃有真趣，勝柳書國清寺榜。此書嚴潔之至，如律師具

四威儀，雖未能得大神通，要爲勇猛精進。其源亦出自率更，而歛其開張爲邁緊，以此作蠅頭書，尤宜也。

公美書以筆筆堅實勝，不欲以虛鋒取媚。此是秦漢篆隸舊法。學書從此入手，便可無信手之病。熟極之後，渣滓盡而清虛來，依舊可與二王相視而笑。若未知結體，便欲舍法，如金壽門輩，晝夜獨行，全是魔道。

唐殘碑

中言太原郡開國公王宰，以大中四年駐節關亭，紀其轉歷及往復所自。

玉圃前輩以此碑貽余，不能名爲何碑，遍詢收藏家，亦無知者。然自是中唐佳蹟，容更質之談考證者可耳。

新羅國朗空大師塔銘

是碑傳本絕少，自來談金石者皆未之及。書體蕭散，有晉人餘意。吾姑藏之，以傲歐、趙。道光四年花朝，購於破紙肆中。

《金石萃編》載此，自「收領永爲住持如」，至「難測穹蒼」止，於全文不及四之一。評曰文體書體整鍊渾厚，初唐之佳搆也。

宋劉奕墓碣

忠惠真書碑碣，從來著録第知有《萬安橋記》《畫錦堂記》，無知有《劉蒙伯碣》者。自余始拓之，是一快意事。碑文雅密有法，書蒼潤遒暢，絶似顏魯國《清遠道士詩》。忠惠不肯奉詔書碑，曰：「此待詔職也。」而獨欲有効於蒙伯，則蒙伯之人可知也。

元姚天福碑

《姚天福碑》，題道園書，實則松雪筆也。圓暢有韻，極似北海《東林寺碑》，維北海以氣勝，趙以態勝耳。

閣帖

此卷自會稽王道子書以後是泉州本，古香可挹。此卷王珉書，第三帖脱「待。臨出亦遺報既至王家畢，卿可豫檄光公，令作一頓美食，可投其飯也」。王珉敬報凡四行三十一字，祖本失之未摹補耳。

此卷内張有道、王世將、皇休明三帖，皆無上神品，於此有理會，乃可以衡古

今書。

王敦、桓溫皆古澹有遠韻，惜其作賊耳。

潘氏祖本，國初藏梁蕉林家，後歸陳伯恭先生。歲甲申，陳氏出以求售，曾留小齋旬日，以直昂不能得。迄今追念，意尚惘惘。《官帖》收子敬書最精，吳應旂摹此册亦最用意。細觀之，筆法墨法髣髴遇之。持此以衡北海、魯國書，皆探源而下矣。

又

《閣帖》內所收率更書不精，所以潘師且《絳帖》內悉行易之古法帖。內何氏書，乃率更書之佳者。知微又以他屬，可見別書之難。《山河帖》是集《枯樹賦》字，然與今傳本不類，可知今本難信。

「既移屋」三帖，米定爲羊中散書。讀帖末二字，爲「欣白」，玩其筆勢，自近子敬。中散固學子敬者，米固學羊，有重臺之稱，意鑒中散書，當不誤也。

此卷以他本補足者，紙墨雖舊，而神觀差不逮。刻手專趨圓雋，轉成輕稚也。

又

《萬歲通天帖》內有簡穆江郢小郡一牒，神觀飛越。此二表自較沖邈，傳摹數四失真耳。

右軍書真蹟，竟當何如？我輩所見，皆是於影上摹影耳。伯思、元章斷斷分別，僕謂果得鐵石任靖書，正恐以泰和之識，不能辨蕭誠耳。

《官帖》重摹本，《絳》《潭》既不可遇，明人所摹，自以此本爲冠。

先太史從宦江左時，購于雲間。時左仲甫方伯在先無錫幕，歎爲希有。先太史於書習魯國、魏國，然于是帖日必循覽也。展觀手澤，不勝愴然，顧子孫知寶。

別本《閣帖》有「臣王著模」四字，元常部內多《戎路》一表，右軍部內時有異同，字畫敦古可喜，以神觀論，與顧本伯仲間耳。又一重刻瘦本，無復神觀，不足觀也。

汝帖

王輔道刻《汝帖》，宋人最譏之。然在今日，亦星鳳矣。

唐摹十七帖

草書《十七帖》，如方圓之有規矩。唐摹本相好具足，尤爲希有，無意中獲此，抑何幸也。

得此卷，臨十餘日，始識草書。

數日內焦墨泉舍人亦得一本，頗佳。其渾雅，猶當駕此本上，而俊邁不及也。余姑享敝帚以千金，有索余贈者，愛不忍割也。

顛、素固曠古奇作，然不可學，以點畫繩之方是。已下疑闕。

近吳中謝氏契蘭堂刻《十七帖》甚用意，曾乞得一卷，以衡此帖，隔幾由旬。

虛舟吏部言「學草書須從規矩入，從規矩出」，此語可爲發風動氣者對癥藥。

《藏真》小字《千文》，便有與內史印合處。文氏刻頗失真。

《官帖》內所收《十七帖》諸則，非直失其神韻也。評書者類訾知微，良不爲苛。

《瞻近》帖真蹟，乾隆中已入大內，刻之《三希堂》中。嘗得謹觀，覺此帖猶有髯，宋摹《十七帖》判若河漢也。

諦觀此卷百過，可以學《蘭亭》，可以學《書譜》，可以通之《爭

坐》《祭姪》諸帖。

馮伯衡所勒《澄清殘帖》惟妙惟肖，猶足與斯刻相發明。頃見宋拓《大觀帖》，神

采動人，內《十七帖》數則，別成結構。米最推《王畧帖》，頃得《寶晉齋》本，意象正

與此同，更淵穆耳。

未到廬山，已難一偈。舉似到耆闍，崛定當何如。

《餘清》《鬱岡》所刻《十七帖》皆精，而皆失之輕靡。精神煥發，神趣高華，目中

僅見此本。

内史真傳，惟孫虔禮盡得之，然頗失之專謹。永師《千文》亦然。宋人若莆陽之

端麗，道祖之清俊，亦總患神明少耳。

天花飛空，翔舞盡致，觀者目不能瞬，遇之此卷。

顏平原《鹿脯帖》，意象與此一同。由此學顏，便無怒張之失。

《法苑珠林》「優婆離爲五百釋子鬃髮師，不輕不重，泯然除淨」此語可會。

頃見子敬《授衣帖》，是自宋本重摹者，筆法之妙，如仙人嘯樹，無復世諦，所謂

固當不同者。然觀內史此帖，又若疑彼之未忘情於蹊徑者，則何以故？當訪善知識參之。

定武蘭亭重摹本

馮氏重摹《定武帖》，固未精絕，然却足與陳氏本相證。

黃庭經

《祕閣黃庭》圓渾清穆，遠在博古堂本上。

顯曾案，此本今藏余家。

十三行

余丁卯計偕入都，先大夫授以此帙，且命之曰：「歐、虞並稱，而君子藏器，以虞爲優。今伯施原石拓本不可得，見《十三行》不激不厲，而風規自遠。日摹之可也。豈惟書哉？立身行己，處事接物，皆當若是矣。」言猶在耳，而頹惰無所就，循覽惕然。癸未小除識。

國初漁人於西湖網得一石，所謂「玉本《十三行》」，翁蘿軒得之，楊可師作跋，當

時甚重之。宋刻「攉」字作「權」本遠不逮也。此紙當是未墜湖時拓，神觀較蘿軒所

拓更勝。

香光論古今小楷，以《十三行》爲第一。蓋唐荆川藏本，涿鹿馮氏所重摹者是

也。石菴相國以爲柳誠懸臨，想當然耳。

又一本，前有虞伯施印。馮伯衡摹之，自跋百餘言，震耀殊甚。以余觀之，岑鼎

也。運筆頗婉暢，然輕綺無古人淳澹氣象，伯衡爲所紿耳。

《十三行》墨蹟，元時在趙松雪家，故松雪小楷獨有晉韻。然以氣格論之，實不

若思白往見。思白書《文賦》，圓暢蕭散，真足與子敬相視而笑，莫逆於心。

四桂堂玉本《十三行》，刻手淺細，無復神觀，不審當時何以得重名。以余觀之，

尚在《墨池》《鴻堂》諸刻下遠甚，僅可與《翰香》本伯仲耳。臨池者勿震於其名也。

《玄晏齋》本最爲沉厚，然諦觀之，止是唐人風力，晉人虛婉之度，固當更勝。

臨《十三行》五十過，忽有會於《皇甫誕碑》。又和「舞鶴游天，群鴻戲海」八字，

唐人所不能髣髴。米老小字《千文》，亦仍著色相。

觀古人書，只須望其氣韻，便自不同，不待規規論形似也。《玄晏齋》刻信佳，然

諦觀頗類顯慶、永徽中人書，知者辨之。

《十三行》章法之妙，斜正映帶，妙出自然。若使全賦具存，更不知若何奇妙。何當默存一至清都境也。張文敏詩：「冢中禿管已盈于，畫被裁蕉廿七年。到此依然書不進，始知王質少仙緣。」文敏天分甚高，猶專勤若此，況余庸駑乎！

世傳草書《洛神賦》，亦稱爲子敬書。以余觀之，運筆尚圓暢，却縛律，正與《景福殿賦》相類，不第非子敬，並非唐人也。《官帖》第九、第十已數經重摹，然展視時，靈俊之氣猶自照耀眉宇。烏有全賦千餘言，而索索無生氣，如曹蜍李志乎？

張文敏臨《十三行》亦殊不肖，結體太方，出筆太重故也。石菴相國則於象外取之，是爲超詣，非看穿牛皮者所知。

晋、唐、宋、元、明諸大家，得力全是箇静字。須知火色純青，大非容易。國朝作者相望，能副是語者，只有石庵先生。張文敏如許神通，畢竟未得無諍三昧，亦緣年華稍促故耳。使其得享大年，固當不啻石菴相國。臨《十三行》不如其臨《黄庭》，願稔知者。

石菴先生云：「香光力追顏、楊。楊姑弗論；魯國書如老栟枯株，穠花嫩葉，一

本怒生，萬枝爭發。香光未然也，徑趨淳質，則絕少穠華；略涉芳妍，則頓離樸素，古人之難及如此。然此特於香光持此苛論耳，他家何暇及耶！」此論甚精，能理會此語，便是透網鱗。

石菴先生定《力命表》爲永興所臨，不知何據。然筆意實相近，《鼎帖》尤可驗。晉人小楷，最須玩其分行布白處。唐賢雖歐、褚大家，總似爲烏絲闌所窘，《東山帖》便蕭遠有致。

「明漪絕底，奇花初胎。青春鸚鵡，楊柳樓臺。」李將軍畫也，子敬書也。

「其形也，翩若驚鴻，婉若游龍。榮曜秋菊，華茂春松。遠而望之，皎若太陽升朝霞，迫而察之，灼若芙渠出淥波。」以評此書當矣，然不如竟目之曰「淩波微步，羅韈生塵」。

黃山谷言子敬《乞解臺職表》，不以法度病其精神。余尋訪廿年，未覯善本，不能印證山谷之說。然摩挲《十三行》，想象其落筆時意象，亦復遇之即離閒也。

《黃閟李意如志》固可疑，然宋季無能爲此書者，姑以《鵝群帖》例之。姜白石題識累幅，似可不必。香光跋稱晉拓，亦聊爲是說以自娛耳。其實觀古人書，但論佳

否，不必復問真贗。即如《十三行》，傳本甚多，皆有異同，亦各有勝處，幾如游丞相之百二《蘭亭》，畢竟何者爲真大令也？

唐文皇目子敬爲餓隸，當日內府藏子敬書必多，所評諒非無見。今僅石本，則餓隸爲貌姑射神人矣。

六朝人書，惟《張猛龍碑》結體奇變，運筆亦峭厲。然却與魏晉無涉。趙子函言歐、虞知此，便入二王之室，尚非通論。

唐拓《廟堂碑》，余於李春湖少司空處見之，觀其重摹亦甚精審。因用高麗紙臨寫兩過，意若有會，旋取《十三行》觀之，眼界豁然。趙子固過富春江，見其澄碧涵月，大叫曰「是吾水仙出現也」，余亦處處遇《十三行》出現。

虞永興書，自言於道字發筆有悟。蓋其堅屬圓凈，畫沙印泥、折釵股屋漏痕，同是一箇印證。千古書家，不能舍此有他謬巧。但唐人千氣萬力，不能如子敬之超勝。子敬鋒穎太俊，又不能如右軍之虛渾耳。

趙子固《水仙卷》，見之使人有天際真人想。閬中山水之勝，始過富春。僕於此理會《十三行》意，粗得彷彿。只是不能實證，緣天分不高，難言一超便到佛地。且

須作粥飯僧，繫墜腰石也。

張長史傳魯國《十二意》，止是唐人法耳，於魏晉相隔尚遠。魏晉人書，非不結構嚴密，然其章法之妙，如絳雲在空，隨風舒卷，有意無意間，尋繹數四，但覺深遠無際。如子敬此書，疎密斜整，映帶成趣，使得全賦觀之，隨手之變，更不知如何靈異。

此莊子之文、青蓮之詩也。唐賢有字法，無章法，所以一覽易盡。宋以後並字法未審，何有章法！其故作離奇者，英雄欺人，孫壽之墜馬妝、齲齒笑耳。

唐人學子敬者，北海最似。

庚寅上巳，余在龍州試院，雨雪，連山皆白，呵凍臨《十三行》，似有微契。遙望圖山招寶子明，亦如黃鶴樓上，親聞純陽仙翁吹玉笛也。

曩歲得唐拓《麻姑仙壇記》，臨摹月餘，始知晉法惟顏魯國得之最多，不第《宋廣平碑側記》可證也。至《東方畫象贊》，世傳以爲展右軍書，乃殊不類。蓋魯國真行皆自子敬出耳。

辛卯人日，借琦靜菴節使所藏俞紫芝書《廬山草堂記》，諦觀竟日，始悟鷗波於《十三行》得無諍三昧，所以餘派所衍，各擅勝場。如紫芝之暢逸，恐文、祝二君無此

神韻耳。

昨細尋《玄晏齋本》，再觀此本，所見又異。東坡云「不識廬山真面目，正緣身在此山中」，信矣。

書雖小道，古人自有安身立命處。《十三行》，香光之主人翁也。

近日石菴相國臨《蘭亭》，臨《洛神》，本不求似，亦遂無一筆似。魯直云「那識洛陽楊風子，下筆便到烏絲闌」，簡齋云「意到不求顏色似，前身相馬九方皋」，所謂「無智人前莫說，打你頭破百裂」者。

李意如墓志

《保母帖》初出黃閟時，疑者蜂起。余謂第以書論，固非宋人所能到也。香光摹入《戲鴻堂帖》，頗失真。此本尚有鋒勢可尋，當以東陽《蘭亭》例寶之。

觀此帖，須以《鶴銘》意求之。其格韻自是唐以前人，不必因子瞻《金蟬墓志》別生疑議。

香光有晉搨之說，今無從見。得見重摹之差勝者，亦足以自慰矣。

姜白石跋，規規辨證。余謂可無辨也，王羲不聞能書。宋季人如白石、樗寮者，即爲巨擘，去此尚遠在。以下疑闕

穎上黃庭經

驂鸞駕鶴，飛行絕跡。下士見之大笑。

思古齋《黃庭經》筆法靈峭，自非褚中令不能。

穎上蘭亭敘

董思白最賞穎上本，近覃溪先生又最議之。董論風韻，翁主考證，各明一義。

芳堅館題跋卷三

鵝群蘭亭

褚臨《蘭亭》，以神龍爲正嫡，鵝群館本又勝墨池堂本。須觀其飛動處，仍是沉著。入木七分，離紙一寸，原不是兩語。

神龍《蘭亭》在唐摹中爲差可信者，項氏鵝群館本腴暢飛動，最爲殊觀。諸跋摹勒，却失筆意。

米海嶽蘭亭

香光以此卷質於海昌陳氏，掣去六行，示必贖也。後竟不贖，故陳氏《勃海藏真》所刻遂缺六行，覽者病之。此拓爲延津之合，詎非快事。

褚臨蘭亭米跋

米老極自重小楷，不爲人書，惟跋古帖用之，然亦只是小行書耳。觀其蠅頭分

許，而有千巖萬壑、鸞飛鶴舞之勢，唐三百年，恐無具此能事。

遺教經存字

《遺教經》存字相傳爲錢唐書，實則龍朔、麟德間學褚所爲也。轉折勁利，豪芒備盡，不及魏栖梧、敬客，而出呂秀巖上。隋及唐初去山陰未遠，石刻往往有其遺意。開、天以後，無此韻味矣。唐人寫經存字，率類中令。然中令[一]超邁處，恰無能及之者。

藏真三帖

素之得名在青蓮後，安得作歌贈之？語氣亦殊不類。素師草書，雲花滿眼，正是天真爛然。

觀其煙舒雲卷，一歸自然，乃悟彥脩之妄。

米老云：「懷素稍到平澹，而時代壓之，不能高古。」此評最允。鮮于太常言草至山谷始大壞，不可收拾；楊升菴詆解春雨爲鎮宅符，皆非過當。

素師《苦筍帖》真蹟，曩曾見之，與此正同。

草書先當戒狂怪一路。

藏真比張長史筆力自少怯，然平澹天成，下筆如蟲蝕木，真得子敬正傳而不襲其貌者，當爲草書正宗。後來唯鮮于太常能得其意，解春雨所臨便成鎮宅符矣。

膳部書自佳，然不若蘇子美。

卷端項子京題字殊草草，當是其早年書。

論坐帖

曲阜孔信夫摹入《玉虹鑒真》之祖本，後爲蘇齋所藏，今歸徐星伯。曾借觀數日，與此本紙墨皆同，蓋一時拓也。後來所拓，不能如此圓渾矣。翁本曾落水，微有湺痕，故覃溪先生詩以彝齋《蘭亭》「將」字濕紋爲比，然畢竟是西子之顰，似此完善，尤可寶也。

顯曾案，此本今藏余家。

又

附《祭姪女》《劉太沖敘》《劉中使帖》共一册。

顏魯郡《論坐》《祭姪》二帖，先太史得於吳門，余益以《送劉太沖敘》《劉中使

帖》。

曾以宋拓校之，知思白輕陝刻爲恨也。

近曾省齋摹此入《滋蕙堂》，太穉無神采。

顏書出于大令，須以大令意求之。

此魯國書之最流逸者，不可以迅厲鬱怒目之。

《停雲》此本從聶雙江本摹出，頗失真。然《餘清》本亦不能遠勝。

《劉中使帖》開闔變化，如龍如虬，想見忠義之氣盤薄鬱積。

學顏魯國書，知徐會稽是正法眼藏，不能如魯國之大耳。米顛於徐會稽、柳誠懸皆有異議，於顏之真書亦致不滿，蓋胸中橫著晉法，於唐人書若登東山而小魯，其實在山外看廬山也。

《馬病》《乞米》《祭伯》都無善本，雖宋拓，亦未爲精審，苦無神觀。

聞廣西猺洞內有藏顏魯國真書《論坐書》，即繕清與郭英文者。倪草衣極贊其妙，然來歷無可考也。滇人周亦園摹《聽雨樓帖》，收魯郡《述張長史筆法十二意》，其僞不疑。時雜一二筆作篆勢，如庸工鑄鼎，補銅之迹顯然。顏公若生金，一傾便

成三十二相莊嚴，那有如許做作！

學顏魯郡行書將千過，都無入處，顏黃門所謂良由無分也。大致縛律不成書，却又不能不從薜蘿附葛入手。極知從門入者非家珍，但參父母未生一語不徹如何。余自己卯使粵，即日臨《爭坐位》一過，始頗有會，百餘過後便如銅牆鐵壁，再透不過。今歲在鷺門，亦臨摹月餘，都無理會。十月入都，至洪山橋，舟次兀坐悶甚，聊以此帖消閒，所見似又差進也。壬午十月十九日。

董香光論書，創「不説定法」四字，實爲千古未發之覆。知此纔可與學顏魯國、楊少師書，而權衡各家高下也。

《劉太沖敘》如龍蛇生動捉不住，然《蔡明遠敘》更爲渾遠。二帖明人所橅皆未精，須以《論坐》意追尋方得。能學二《敘》者，亦獨有董華亭耳。舟泊竹崎，書此。

《祭姪文》吳用卿所摹，視文衡山本自爲差勝。衡山是從聶雙江重摹者。曩歲見揚州汪孟慈同年藏一宋拓本，神采奕奕，借臨旬日，乃知平昔學《祭姪》，都是見影而論妍媸，無有是處。

《劉中使帖》觀其生氣鬱發處，此是興來擲筆到紙，無意於工，更何意[二]於

奇也。

江山縣小船如葉，人居其內如簁，悶甚，唯與顏魯國展對，差不寂寞耳。壬午年。

十一月八日，江山船上書。

十一月十一日，舟至章溪口，距三衢僅廿五里許，來往舟將數百，密布江面不容罅。

長年攤錢酣睡，僕非與顏魯國作緣，將悶損矣。

米元章、蘇子瞻行書，皆可印證《論坐帖》；蔡、黃自顏出處，便難以迹象求。

壬午十月十四日，登程還朝，小篋中止携此册，適館後稍閒，便閱一過。竊謂顏魯國書，如天童舍利，青黃赤白，隨人見性，都非真相。董思白所以敢訶懷仁集書者，正於此處得法眼耳。

十一月十一日，舟爲前船所阻，奴子於沙磧上得怪石五，僕學東坡供之，內子笑謂余：「此漁父過而不睨者，君如此珍重耶？」凡遭遇榮枯，作如是觀。得石者陳泮、藍福也。

曩不喜王孟津書，尤不喜張二水書。今日澄心細觀，知兩家亦從顏魯國來。虬髯客作夫餘王，雖非隆準，在彼亦自有不群者在。

数日来，皆赖颜鲁郡为我破闷。两日笔如铁，砚上甫滴水即成玄冰，仆祇好与红友作缘矣。歎歎。壬午十二月九日。明日大寒，在吴门小住三日，无称意事，唯获宋拓颜鲁郡《送蔡明远前後帖》，天气未佳，帖差慰耳。

祭季明文

右《祭姪》单行本，清畅圆逸，颇胜《停云》本。唯末第三行「有知」二字，末笔过直，不若文摹耳。

又

此刻非文非吴，不知石在何处。中间「脅」讹为「背」，与《停云》同。「卜」字不可会，与《馀清》同。而圆畅飞动，二本皆不能及。残珪断璧，祇须有助临池，皆可宝也。壬午四月观。

送蔡明远序

庚寅十一月十八日，梦有以颜鲁国《送蔡明远序》索跋者，书其左。醒而录之，不知何感也。

蔡明遠、鄒游、夏鎮，不知何許人，既爲魯公所賞，必非無所長者。顧天下如此三人者何限，而三人者竟以魯公傳。三人追從魯公時，豈嘗計及於傳者？而卒以傳，可見傳之不可以意求也。嗟乎，以一從事之微，而魯公勤勤懇懇，至作序送之，肫摯如家人父子，此自足以得三人死力，三人舍魯公復當誰從哉！或曰因人而傳，其傳不足貴。所論固然，然必以是繩趨事左右之人，則吾無取焉。

唐人書蘭亭詩

《蘭亭詩》斷非柳書，然自是唐人筆。若田穎、韓獻之等能事正如此，皆學明皇書而變爲俗滯者。比來論書者或遽詆爲濫惡不堪，則又太過。此書所病乏韻耳，實亦源出子敬，下筆自是堅實。觀香光所臨，尚未能盡得其痛快，知亦自有不凡者在。

博古堂集隸千文

越州集隸《千文》，宋本絕難得。屠維攝提格泰月貳日，購於廟市。汪孟慈舍人見之，詫爲奇絕。

張樗寮金剛經

弇州論書，最不喜樗寮，以爲盡倿規矩。然如此書，清遒蕭遠，全似張從申《吳季子廟碑》，在宋末自當推爲巨手，風力在白石、彝齋上。弇州第見其行草之尖薄偏峭者耳。

趙松雪法華經

右松雪書《蓮華經》殘本，先持至余處，議直不諧，乃爲某公得之。李春湖侍郎爲之上石，摹勒亦佳，然真跡墨光炯炯，如欲射人眸子，非雙鉤所能傳也。

二泉書院摹刻五賢遺像

李西涯篆額

西涯作篆，肥緩而少變化，然終勝趙寒山數籌。

溫國文正公像

南薰殿所藏名臣像，溫國廣顙銳下，瘠而寡髭，與此刻異。

　　李西涯跋

茶陵書品正與其詩文等，固未超絕，要不失爲正宗，真書又當出行，草上。

　　林待用跋

貞肅書出自魯直，風骨矯勁，可想其正色立朝時。莆田故家間有藏其書者，然亦

火齋木難矣。

　　王虛舟跋

虛舟行書清氣噓嚥，天骨駿利，猶以太戌削爲憾耳。

　　韓錫胙跋

此書是簿書倥傯時，屬庸陋幕客爲之者，五賢後復有五賢，是何等語？書更

無論。

戲鴻堂帖蘇米書

昔人論叔夜書，如獨鶴歸林，群鳥乍散。今其書不可見，即以題東坡書，似無不可。

東坡海外書，元氣渾淪，如勁柏長松，雪積霜侵，彌形蒼鬱。元常書，自季海後無津逮者。習書不經此境，終是味淺。東坡書厚而暢，亦是師法高耳。

上下三千年，能爲縱橫勢者，子敬、清臣而下，自當歸之子瞻，景度尚遠在。東坡此帖，生平第一合作。黄文節評語雖似稍過，然實勝景度、得中，惟不及清臣耳。書當興到時，視平日他作自高一層。否則草草，者更有遇處。爲人捉著作字，則索然矣。

筆筆作騰擲之勢難，其渾成所以不及顔魯國者，顔書浩然獨往，如雲鶴在空，不知有人世埃壒；米則千金駿馬，固是萬里一息，恰未能行無地也。

香光書，得力於天中，故摹米極合。

董氏家藏帖

畫禪室隨筆甘草非上藥條

主持國是，而欲聽之五品散局，侵官固不必言，獨不慮其又成積重之勢乎？國

是之滑，由鈞軸與臺諫相水火，而人主漫無所可否也。不端主聽而慎擇宰相言官，徒欲調停之，能乎哉！

明季清議之滑，自神宗中葉始。香光目擊其事，故有慨乎？其言之所見，遠在申文定上。

<div style="text-align:right">易戒童牛條</div>

獨立不懼條

響往玉局，蓋以自況。

<div style="text-align:right">前後赤壁詞</div>

東坡集《歸去來辭》爲詞，香光輯兩《赤壁賦》爲詞，慧業文人，偶然游戲，都自韻絕。書亦超騰變化，有「挾飛仙以遨遊」之概。

<div style="text-align:right">河朔贈焦右伯詩</div>

類君謨。

送宋獻如邯鄲夜宿二詩

二詩行筆，逼真子敬。

　　　送葉少師歸閩詩

臺山不失爲賢者，去國心事亦甚可哀。詩似送功成身退者，定哀間之微詞耳。

　　　送阮圓海南歸詩

以「調高和寡」稱閹兒，斯言玷矣。豈此時大鍼尚未壞露，而姑獎其風雅耶？

　　　贈陳仲醇山居詩

陳仲醇行誼近于充隱，著作入于稗乘。而當時極重之，石齋先生至登之薦牘，何也？

　　　題畫詩

雲林集中題畫詩皆佳，香光亦然。深於畫而無他嗜好以擾之，筆端天趣，自然

香光好自書此詩，余所見已數本。蓋以險韻爲巧，如蘇、王之鬥尖叉耳。

益溢。

香光先生書，自鑒定上石者五：曰書稱，皆平生所臨魏、晉、唐、宋人書；曰家藏，皆自書詩詞，香光於詩非專家，欲以書傳之，故摹刻特精審；曰寶鼎，曰汲古，皆平生合書，以付子孫者；曰研廬，則其門人吳泰所刻，亦經香光指授者。外此則陳氏《玉煙堂》亦佳，以增城與香光厚也。餘則真贗雜陳，不盡合作，亦不無仿書矣。

末　卷

香光書須觀真蹟。蓋用墨輕若蟬翼，重若頹雲，非摹勒所能傳也。此帖所收，皆擇其不縛律，不離法者，蓋以此觀海昌陳氏所刻《米自書詩》與《蘭亭跋》，知香光得力處。

書種帖

唐人書《陰符經》皆勁實，此却飄飄有仙氣，合書也。然不如呂純陽寶誥安重虛渾，有貴真氣象耳。

王晉卿《煙江圖詩》，運筆皆在空際，靈秀異常，所謂「纖纖乎如初月之出天涯」

六六

者，勒手不稱，可惜。

《北山移文》極意清暢，當是興到時書，恰不十分用意。

《煙江圖跋》百餘字，筆筆作提頓逆折之勢，最耐尋味。恨目力已遜，不能細臨一本耳。

董書用墨濃淡備有神化，最難雙鉤。彥京勒此帖時，香光親爲指授。然能事不過爾，況近人乎！

學香光書，不得其真蹟細觀之，專向墨刻求生活，非佻則滑。即天分十分高者，不過到明暢二字，與香光至竟無涉也。

書山谷跋語，渾重有韻。要之，此等書須得墨本觀之，方悟其墨暈輕重之妙。一經摹拓，髣髴耳。

《十九首》超騰變化，奄有泰和、海岳之長，具大神通，亦復得大自在。

褚書《哀册》傳本，取勢取態，大類天中書。香光此書會意，亦似蜀《千文》也。

臨徐會稽《不空和尚碑》，却以徐《道德經》運之，渴驥怒猊，變而爲松風水月矣。

顔魯國《中興頌》縮爲小字，維妙維肖，此實具大神通。《汲古帖》有顔《八關齋

《功德記》，格力與此正相類。

墨池堂帖

僕得此帖，驚喜如得火齊木難，非知者不與觀也。近吳門謝希曾刻一本，有松泉相國書後者，風力似較勝此本。

成佛作祖，亦須具四威儀，不得概訶爲縛律也。

廣州葉雲谷農部所藏越州石氏本，曾見之，筆勢與此一同，乃歎此刻之精。頃得《廟堂碑》精本，手自潢池，諦觀之，知永興最深得於此帖也。

卞氏所刻《曹娥碑》，云自真蹟摹下，固亦清挺。然神采不遠，正如十月凍蠅，能及此之意象騫騰否？此固重摹本，祖刻又何如也。

頃見李公博宗丞所得越州石氏本，知《曹娥碑》最得鍾法，須以敦重求之也。

此刻已佳，以翁蘿軒本較之，便如虬髯客止好王扶餘也。

永興《破邪論》、愛州《西昇經》，當日倘得善本精摹之，今日晴窗展玩，豈不更快！所謂人心不足，得隴望蜀也。

蕭子雲《出師頌》及《瞻近》二帖，乾隆中皆刻於《三希堂》中，曾得敬觀。此本只十得五六耳。

《快雪堂》馮伯衡所摹，精妙無雙，然頗似過於圓美。此是自石本重摹者，不能不稍失真，而鉤勒精善，正爾別具虛渾之韻。

松雪此跋，馮伯衡刻之精絕。此則十得五六耳。

以《閣帖》所刻互衡，非直神趣相懸，即點畫亦時有異同，侍書不應舛戾至此，以爲別據摹本入石者近之。

此帖較之《閣本》及唐摹《十七帖》，用筆時有異同，皆以此本爲勝。

摹右軍行草書，皆極精善。近曲阜孔氏勒《玉虹鑒真》，摹《尊體》《平安》二帖，亦出曹之格本。取以相較，殆若逕庭。蕭子雲《出師頌》、永公《誓墓集》書亦然，大致老重而少腴暢耳。頃得銀錠《閣帖》，以衡蕭摹本，頗會此意，益信古人之不可及也。

曾見舊潘師旦帖，中間摹此一段，精善無比。此彷彿得其十之六耳，然已絕倫矣。

右二帖，《淳化》所摹似更豐妍，此固清暢而不能幽深，當爲中駟。

子敬即此帖，《快雪堂》所摹清渾婉暢，與此抗衡。《玉虹》所刻，便苦鈍置。

余幼即好書，《快雪堂》所摹清渾婉暢，與此抗衡。《玉虹》所刻，便苦鈍置。

余幼即好書。洎戊辰在都過夏，凡見佳帖則百計圖之。及通籍後，好益篤，所得益衆，雖日在窮乏之中，香爐伏枕，猶手一册不釋。乙亥五月朔，病甚，忽有所會，遂取年來所積若干册，分致知好。獨留此帖及唐碑數事，亦結習未盡也。

覃溪先生言《化度寺》重摹本，以章仲玉所勒爲最。頃見范氏書樓原拓，頗疑章氏所摹安得如許字者，字又似□肥本也。章氏祖本，後歸蘇齋，並泐勢描去，一一皆合。

信本此書，須理會其腴處、澹處。

玄奘於貞觀十八年始譯經，廿二年始内出《心經》命譯。信本安得於九年、十年書此？ 大致是唐人書，託信本名以爲重耳。 庚辰上巳記。

清簡有韻，勝《淳化》，似《大觀》。

飛白傳者只有《昇仙太子碑額》六字，騫翥可愛。 此五字不知誰何書，恰無足取。

但以飛騰震盪論，實不及旭、素。

長公此記，自非平生得意書，趣韻稍減也，運筆亦似微滯，恨不得真蹟一證其離合耳。

宋人書皆不可重摹，坡、谷尤甚，其得意處本不在落紙也。試細觀真蹟，便有理會。

米行書小札，無不佳者。作碑碣，便不逮。

始疑子敬《新埭帖》爲襄陽臨本。摹之百餘過，乃知非米老所及。米能爲其超朗，不及其靜穆也。今日摹此，益自信其所見之不謬。米老正苦太作態耳。此帖有顏魯國《乞鹿脯》書意，當以沈痛求之，不得但賞其流麗也。

忠惠此帖最爲名迹，摹手頗似失真，其圓潤仍非他刻所及。

吾里宋氏勒《古香齋蔡帖》，此數札皆收入，都無精神，只是比玉一手書耳。

道祖書，清渾處自出海岳上。此翰置之齊、梁間，殆欲與蕭景喬並駕爭先。微似稍束於法耳。

承旨此書，真所謂「美女豐肌，低昂夫容」者，在趙書中亦絕無而僅有者也。

「海」字《樂毅論》，唯《墨池》本最佳。

明季類帖，自以此及《鬱岡》爲最。然尚不及馮伯衡《快雪堂》之精。

《墨池堂帖》五卷，乙亥四月廿九日，以三十金購於都門。帖末尚有松雪行書《洛神賦》，裝池時失之，鄙人不恨也。維內史《黃庭經》、率更《化度寺碑》皆失大半，足爲深憾耳。然二帖殘本往往遇之，倘得補完，一段奇事也。

曩歲觀此帖，書稍有進。今日重展，如遇故人。然所見又似少別，不知爲進爲退。雲麓曷以教我？道光乙酉臘月朔日，又書。

又

歲丙子，余得《墨池堂帖》一部，晨夕展觀，盡以泥金書其餘紙，旁行斜上，滿而後止。還里時，鄭雲麓吏部留之未有得齋，余亦不復憶矣。乙酉冬，有以此求售者，購之。臨寫數日，覺所見又異，不知爲退爲進也。

晋法一經重摹，往往病於散緩，惟此刻豪釐不失。類帖內小楷之精，推石氏《博古堂》，次則此帖耳。

《黄庭》驂鸞駕鶴，有貴真氣象。

《秘閣》本「杖」字尚存其波，此訛爲小横。

右自《秘閣》重摹，豪髮畢肖，勝《停雲》遠甚。《停雲》祖本是《博古堂帖》，過於纖細，故覺[三]神薾。

黄魯直云：「《樂毅論》勝《遺教經》。」其語誠當。爾時右軍真刻傳世尚多，故可持此論。在今日則得此癡凍蠅，亦自不惡也。

曾見宋拓本，無末一行，知當時原不託名右軍也。此「山陰」二字，謬也。「旦日」二字，唐之甚。古人皆繫郡望，初無繫所居之地者，可見後人涉筆便成蛇足。不知何人增此十五字，而不考以前人從未見有不署日而署旦者，猶之《樂毅論》末登善排類銜名，作僞自首。

薄伽梵具大神通，未嘗不備四威儀，法亦何可廢也。唐經生書，往往縛律。此其得無諍三昧，最爲第一者。趙鷗波真書，全自此出。學趙者，當於此尋其源。結體之妙，不可思議。

顏清臣書此贊，前輩言是展逸少者，然何從繩其離合？《畫贊》既入王脩棺，何以世有傳本？晉人最重家諱，內史又何以書「曠」字？

疑不能明也。其書則容夷蕭遠，靈氣往來，正孫虔禮所謂「意涉瓌奇」者。越州石氏本最為殊觀，此刻亦尚有飄忽飛動之致。

古人書，下筆未有不凝厚，至明人始不此。

高紳學士家本不可見，《秘閣》本則嘗於葉雲谷家見之，覃谿先生定為越州石氏本，非也。曾借至盍孟晉室諦觀數日，淵靜之氣，如對古尊彝，不知陶通明何以目為粗健，或梁世別有傳本耶？以此本對觀，一一相合。越州本即《停雲》所自出，視此更為戌削，雁行間耳。《墨池堂》五冊，此其弁冕矣。

清穆渾雅，大類元常。

石氏刻固佳，然「在洽之陽」「在」字訛為「社」〔四〕字，不可解也。

《曹娥碑》以博古堂所摹為冠，次則此本。文夔太尖。近孔信夫摹《寶晉》本太枯，下令之所刻云自墨蹟出者，圍圍寒儉，都無神明。

《傳習錄》：劉觀問喜怒哀樂未發時氣象如何，先生曰：「啞子喫苦瓜，與爾說不

得。爾要知道時，還須你自喫。」

右軍內擫法，唐人惟伯施、季海守之，此其原也。

越州石氏瘦硬通神，此本却極渾重，格力亦相敵，不知何者爲真本，意皆唐人臨仿耳。趙吳興題定武肥本云：「《蘭亭》與《丙舍帖》絕相似。」瘦本却不類《蘭亭》。則鷗波所鑒，亦此肥本也。

《宣示表》腴勁絕倫，曾見《大觀》真本，亦復如是。近吳下謝氏所摹，即自《大觀》出者，猶可省覽。他本，皆孔北海家中枯骨耳。

《十三行》以玉本爲正，《玄晏齋》本次之。此本與玉本同原，中間「擢」訛爲「權」，則《鼎帖》《甲秀》皆同。

此册所收最精，如懸圃積玉，無非夜光。

「晴」字「青」第二筆不作帶勢，「陰」字波勢翻卷收縮，皆當以馮伯衡刻爲正。趙跋馮伯衡刻，神觀照曜，遠在此上。

《淳化》《大觀》所收，皆不逮此。

虛渾靈異，草書第一義諦。此刻備得其轉折向背之勢。

《瞻近帖》與《十七帖》互校，互有得失，知皆唐摹本。以神采論，此固當勝。

《十七帖》所收，大致是唐人摹本，故法勝於韻。此本當亦出自雙鉤，未必逸少

手蹟也。

《快雪》《袁生》《瞻近》三帖真蹟，皆入大內。敬觀《三希堂帖》，乃知右軍自有

真也。第人間不可多觀，觀此亦粗傳仿佛矣。

右三帖，思白皆摹入《戲鴻堂》，氣韻似較勝，而又似差瘦，不知是同一祖本否。

書短意長，大類伯英。

數帖摹勒皆渾逸有神采，曾見靜娛室所藏《淳化》初拓，其氣韻正如此。

香光最喜子獻書，以爲勝子敬。雖未必然，然此帖結密之中，逸氣卷舒，不圖天

壤王郎，有此能事。

右帖以《萬歲通天》爲正。

此等於初刻指何帖矣。

右二帖，以《淳化》爲正。

右二帖，以《萬歲通天》爲正，與子獻帖同。

涪翁言子敬《辭臺職狀》能不以法度病其精神，此刻筆意俱在。《送梨帖》真蹟亦藏大內三希堂「送」字尚完。末香光行書「家雞野鶩同登俎」一詩。此下疑闕。

右真跡亦藏大內。米敷文定爲隋人書，不附會幼安、景喬也。

真本不可見，此書自佳。

清穆有之，神采未足。

《鵝群》爲僞帖，無可疑者。宋人謂其筆勢如從數丈外擲到紙上，近劉石菴相國謂其結體入俗，二説皆可理會。

右二帖，以《淳化》爲正。

細觀子敬《乞解臺職狀》，悟此帖勝處。

永興《廟堂碑》唐石拓本，數四諦觀，乃知世傳虞書皆非可摹習者，行書亦粗得形象耳。

永興二帖，皆極腴朗[五]。

神龍《蘭亭》，向謂此本佳矣。後見悟言室所藏宋拓本，轉摺豪芒備盡，始知中令不可及處。

誠懸此札習氣太重，非其至者。

此詩大似李西臺書。

似釋高閑。

此書好事者爲之，第以書論，自挺健有氣。

《心經》，貞觀廿二年所譯也，信本何從於九年書之？「旦日」之謬，與《遺教》同。

嗣通此帖，《淳化》收之，筆意無復可尋。

馮伯衡所橅，視此爲勝。

賀八草書，當時絕有名。以理推之，當不止此。

飛白傳者惟《紀功頌》《昇仙太子碑》二額。《紀功頌》作水波形，《昇仙碑》作飛鳥形，皆無筆不折，無筆不提，烏有平直如以棕片刷漆者。飛白法久不傳，然余見唐人如彼，知茂漪之決不如此也。

會稽此書，微有俗氣，所謂勻圓如算子，便是吏楷者。山谷評得中書雖可愛，終可厭，終不可棄，此帖亦爾。

此卷所收最爲雜糅，衛鑠飛白、李藥師書、無名氏書，真不知何所取也。

《煙江疊嶂圖》由大內歸成邸，不知何緣復落人間。書估攜至余處，留之三日，以議直不諧持去。後間爲鄭邸所物色矣。東坡書全以墨勝，其凝欲隱起，其潤欲蒸濕，其光幽然，其氣盎然，紙墨相得，無復經營之迹。此非雙鉤所能傳也。

陶詩自板本重摹，更爲失真。

山谷書清峭矯厲，雖非當家，然如深山道士，與之晤對，自使意遠。

天中書以鋒距四出，見其迅厲；仲玉乃欲以圓暢矜雅劑之，蓋不相入也。所以米氣甚猛，而此隣于怯；米勢甚急，而此近于緩。其病在雙鉤不盡，由棗木疏理，不便出鋒也。

觀米書，須以大令、魯國繩其離合。知襄陽守法最嚴，如駿馬鳴和鸞舞交衢，而沛艾權奇之姿終不可掩。

君謨三札，皆平生合書。

君謨書，自有魏晋遺則，於行書見之。小楷傳者惟《茶録》，意境類《畫像贊》《破邪論》。大字全法顏平原。較之雙井、天中爲少變化，然鸞飛鳳舞，氣格自貴。

翠微居士此札絕類晉人。

以天分論，薛不若米甚遠。然生平專師魏晉，不涉唐人風氣，正猶東周禮樂，變

可至道。米則秦楚大國，強遂稱王。

茅紹之所刻極秀穎，此刻殆可方駕。又有一本偽款爲右軍者，則神癡矣。

鷗波固圓暢，要須以凝[六]厚求之，其勝鮮、鄧、康里處在此。

右章氏原石最初拓本，尚未刻《洛神賦》及《蕪湖學記跋》，其明據也。第二卷少

定武《蘭亭》，第三卷少《邕師碑》第五卷少松雪《小蘭亭》。

章藻仲玉摹《墨池堂》，其勝《停雲》《戲鴻》諸帖，自以第一卷内史小楷爲極意

經營之作。曾取《秘閣》《寶晉》《博古》宋拓殘帖對勘，殆無遺憾。次則松雪《道經

德》，亦可追蹤茅馴。餘則尚有出入，衛鑠飛白、蘇陶詩、米《蕪湖學記》尤爲失真。

《停雲館》第一卷晉唐小楷，重摹越州石氏本也。亦章簡甫父子所勒，然視《墨

池堂帖》相去不可以里數計。劉雨若爲馮伯衡摹《快雪帖》甚精，而自摹《翰香館

帖》，纖弱無精神。是皆不可解也。

顯曾案，此本今藏余家。

玉煙堂帖

米顛每詈人草書，爲君謨手腳。平心論之，草自不及行，然在山谷上；行書則葛

覃后妃，德容兼茂，自非過譽。

襄陽此記與《蕪湖學記》意象正同，縱橫跳盪，雅近北海。而他日論書，又詆北

海爲暴富貧兒，禮數生疏，何也？

米老書之有韻者，以此爲冠。《戲鴻堂》刻太粗，近傅忠勇刻又太嫵媚，惟海昌

刻存真面目。

襄陽刷筆，虎兒幾於拖埿帚矣。

唐人書《內景經》，元時在松雪家，即《宣和書譜》所收者，有詩存集中。此蓋臨

自真蹟者，蕭遠有出塵之韻。

松雪臨王不甚似者，渾穆之氣少耳，非謹之過也。香光拈「不說定法」四字，專

爲過謹者除障礙。

松雪臨逸少書，其圓暢處備得之，而出筆稍怯，遂覺姿顏多而骨力少，固須遜米

老一籌。

鬱岡齋帖

《季直表》果鍾書否不可知，然方之《戎路》，爲差可信。元常二帖，刻摹皆精。

近得來禽《十七帖》，過吳、王二刻遠甚，惜傳世少耳。以來禽所刻校之，此帖摹

手尚似微嫩，無蒼勁之趣。

虛舟絕賞唐摹《樂毅論》，未可爲外人道也。

摹《內景經》精絕，《鴻堂》不足言，近孔氏、畢氏，亦莫能逮。柔閑蕭散，得意處

乃不在字裏行間。

香光得法於《玉潤帖》，此秘可參。

此書謂爲李懷琳書，覈已。顧何以有天監三年進入款也？

此卷真蹟歸於成邸，齋名詒晉，以此。

此書果出中令否不可知，書自佳耳。

《清娛墓志》可與神龍《蘭亭》參觀。

顏魯國《論坐》《祭姪》二稿，皆曾見宋拓，惟《祭伯》未見善本，此粗存髣髴耳。

以《論坐》《季明》二草衡之，似失真，要自清迴。

此書佳甚，然何必託之內史，作唐賢帖觀可也。

唐賢書氣味自殊，以去山陰近也。

唐賢書《月儀帖》，清暢獨絕。

《月儀帖》即不出索征西，然亦唐人能事，徐鼎臣所不能到。

《玉煙堂》《渤海藏真》皆勒司議此帖，眠此遠遜。

《萬歲通天帖》惟宇泰所刻獨精，勝文氏刻。

王宇泰鑒賞自不及香光之審，然摹勒皆用國工，却不至如《鴻堂》之草草。

王季野精於別書，以《絕交書》《萬歲通天帖》觀之，出文、董上。

快雪堂帖

石菴相國以此爲思陵摹本。

右帖出自《萬歲通天》，最真。

敬和二帖圓暢蕭遠，右軍云「弟書遂不減吾」，蓋非虛語。

世將二表，元常正傳。

千載下可想元常仿佛者，獨此數行。

此數行當熟觀，求魏晉轉關處。

右軍行草數經傳摹，已無從追其落筆意象。然儞伽之音，滿十方界，畢竟有佛語在。

《戒路》《季直》恐不可信。

職，失之不考也。

不但貞觀六年中書令是何官

此書境界太近，不惟非右軍、非中令，並非唐人。

石菴相國定此爲柳臨，然實爲古今小楷第一。

此十三行欲取清虛，轉成纖靡，當是買了顏子，董跋亦僞。

蔡邱鼎也，標題却真。

率更書須觀其矜脦處。

二《告》余皆臨寫百過，妄有巵言，恐皆宋思陵臨本也。

朱巨川二《告》皆唐人佳書，然不必顏魯國、徐季海也。

顏行書高處，在天真爛漫，不受逸、敬束縛，而自能闇合。孫吳學顏書者，亦須於象外領取。

此帖恐未是素師書，以其色相未忘。

高閑書，行住坐臥，不失戒律，只是參父母未生前句不了。

西臺書尚是唐人繩則，以四家衡之，太縛律耳。

光堯皇帝書，柔閑蕭散，在書家為正法眼藏。

東坡數帖皆佳，摹勒精審，下真一等。

魯直二帖尚非其極意合作。

觀君謨二帖，乃知宋氏《古香齋帖》都無影響。

雅不喜樗寮書，為波旬神通也。惟焦山《金剛經》佳，此數行亦有清味。

翠微居士書韻格殆過天中，然米老隨手萬變，道祖不逮也。米如秦楚，薛如衰周。

吳居父學元章，可謂豪釐不失，然以是不能立家。蓋作書始貴能合，終貴能離，離形得似，乃可各各單行。

米老似羊中散，尚誚重臺，又何以處雲麓乎？

《快雪堂》收天中書最富，亦最審，唯《丹青引》非耳。

此書有魏晋意，却不類元章，正似李龍眠書。檢法書爲畫掩耳，其小楷實不在天中下也。

縮陶通明、顏魯公擘窠爲細書，是何神力！

層臺緩步，高謝風塵。緱山夜静，聞吹玉笛。吴興小字，此爲超絶，在《過秦論》上。

承旨天分不高，故少象外遠致。以人功論，却也到十二分。

道光壬午，承竹泉觀察招來鷺門講學，笈中都未攜得金石文字，乃從雲麓司勲借《快云堂帖》以遣長夏。世重此帖，争賞其《樂毅論》，所謂「看牛皮也須穿」也。此帖精華，曰《快雪》《力命》《丙舍》《玉潤》《世將》二表、《敬和》二帖、大令《昨遂》《不奉》《柳跂十三行》，顏魯國《蔡明遠》《過埭》《寒食》三帖而已。此以古今書旨言之，非爲習干禄字者言之也。雲麓解人，定契斯語。

李書樓帖

陳思書，隋煬跋，咄咄怪事。

右軍六帖，神采奕奕。

《曹娥碑》穎秀可喜。

淺露無韻，乃敢託之魯國耶？

此吳用卿本，非真蹟。

君謨此帖，渾暢遒穩。

東坡書，須見真蹟，方知其運筆凝墨法，如雲氣蒸濕，初無滯相。松雪自以圓暢者為當家，此傳意主嚴整，是其變體，揲手稍滯，不能得其流逸之韻。松雪自以圓暢

停雲小楷，自擅勝場，此跋尤佳。

松雪之學北海，能於子敬探其源，所以氣韻生動，神采照曜。習趙書者，須以遒

朗求之，若煙視媚行，便無入處。

鮮于困學此帖，視松雪書《太湖石贊》，雄麗殆欲過之，當為生平第一書。

漁陽大書精勁，實勝松雪；小行圓暢有之，所乏靈秀之韻，當讓吳興一籌。

康里子山書，每病滑。三君子詩，行筆有信本《史事帖》意，合作也。雙江人品本高，書亦清婉有度。

宋景濂小楷最精，行書亦清逸。

枝山天分超邁，故能自出新意。

秋碧堂帖

學顏書，須先細觀月餘，偶有所會，縱筆追之，方能離形得似。若筆筆安頓如宋伯姬之待姆，便無理會處。

顏書意在一洗從前輕媚之習，故用力太過處，頗少自然。李後主叉手並腳田舍漢之喻固非定評，然亦不可謂無見也。米老言顏真書有俗氣，只是以晋人蕭散論之耳。總之，學書不過魯國一關，終身門外漢。

過魯國一關，却大不易，非專意勁厚便可爲魯國法嗣也。

顏平原書，如《家廟》《元次山》《李含光》諸碑，實爲誠懸導之先路，法有餘而韻

不足也。《竹山詩》亦然。《自書告》則儼雅遒密，唐人皆出其下。

以逸少書求清臣，方知其虛和處，乃得右軍之靈異者。

又

此書自有貴真氣象，與山澤癯不同。

此本亦褚摹之變體，沉著而生動。攬其秀色，令人意遠。

沉雄之至，亦復虛和。張丑譏其風神不足，謬論也。書各有真性情，豈必搔頭弄

姿，出於一轍乎？以余觀顏公書，轉覺魏鄭公之嫵媚耳。

顏魯國書，以爲又手並脚田舍漢者，固非；即以爲金剛瞋目，力士揮拳，亦皮相

也。請爲之目，曰深山大澤，龍虎變化。

唐詩人能書者，當以杜紫薇爲冠，運腕靈逸，結體蕭閑，其品格與吾鄉林緯乾相

伯仲也。李義山書非不峭快，然長而逾制，正文皇所訶爲餓隸者。溫飛卿妍媚有

餘，風力不逮。皆不足與牧之抗衡。白傅亦未成就，難言肩隨也。

君謨此書無意於工，而天機動盪，筆墨外別有真趣，所謂瓦注賢於金注者耶？

米老好爲大言，動曰爲蔡君謨手脚。不道子敬之《授衣》、伯施之《積時》，與忠惠正是一家眷屬也。

子瞻書自有六朝風，不僅似王簡穆也。二賦尤其得意之作，想其墨色湛湛，如小兒眼。

東坡最喜靖節此作，集爲詞爲詩，屢書不一書。此本尤爲流麗，興會所到，動乎天也。

文節書出自通明，見其書，如高山深谷中，忽遇異人，令人耳目改觀。此陰長生詩，尤其用意書，勝七佛偈遠甚。

漫士大字，不患不縱橫馳驟，所患氣少韻少耳。此書其最謹者，當是中年未放筆時書，神觀差遜。

揚州汪氏舊藏趙松雪書《急就章》，純用六朝法，清穆絶倫，當是中年極意經營之作。晚歲自立家數，却稍有習氣，未免説定法矣。趙仲穆、郭右之，非不專勤，所惜寄此籬下。

松雪此賦，平生凡三見真蹟，皆佳。然皆不及此本，其清穆渾雅，已入右軍之

室矣。

意境曠邈，有驂鸞駕鶴之概。

松雪臨唐人《黃庭經》精絕，余曾見揚州汪氏所藏趙書《急就章》真蹟，意象逼真六朝人。松雪於書無所不臨，臨無不肖如此。今臨松雪書者，專以秀媚求之，不能深探其本，安在其能為趙書也？

梁玉立摹《秋碧堂帖》，鑒別之精，尚當在馮伯衡上。蓋馮集《快雪帖》中，猶有僞書雜之，不若此之粹然精善也。

又

筆千管，墨萬定，此境未許造也。思白頗輕松雪書，固非定論。

松雪行書，推此最勝，藐姑射仙人，肌膚若冰雪，那有人間煙火氣也？他書如《梅花詩》《桃花行》，妍冶有餘，恬雅不足，與此隔一小劫矣。

松雪《道經》澹雅得韻，尖薄少可恨，然足為枯柴蒸餅之藥也。

詒晉齋帖

《平復》《苦筍》二札，固是奇蹟。

《黄庭經》云是信本書，細閱之，乃似錢唐，恐是只唐人蹟耳。

《蘭亭》二，大致皆陳緝熙、吳用卿董雙鈎本。

黄之雄特，米之横屬，皆其得意蹟。文衡山跋，亦清暢可觀。

秦塤上印，是「伯和」二字。

朱子他書，平生所見，皆以古横勝。此「蘭亭脩禊」四字，獨秀偉。

文信國書，曾見《正氣歌卷》，瘦俊似李泰和，與此微異。黄石齋先生行筆幽異，

此劄子若合符然，意忠臣義士書類如是。

趙子固善畫水仙，此卷有其風致。

筠溪引首一印，曾於益摹《蘭亭》額上見之。

滋蕙堂帖

吾鄉曾省軒勒《滋蕙堂帖》，頗極用意。省軒固善書，而石工不稱，又多自類帖

雙鉤，下者往往失真。余獨愛其《送劉太沖敘》，用意清潤，勝思白所摹遠甚。因獨存此冊，以備臨寫。

又

此宋人書《廣惠藏經》殘頁。其時四家未出，故行筆猶有唐人遺意。余所見者，如《三彌底部論》，如《鬱單越經》，皆是。或妄題爲鍾越公，正緣未考耳。

校勘記

〔一〕「然中令」原脫，據《吉雨山房全集》本補。

〔二〕「意」原作「如」，據《吉雨山房全集》本改。

〔三〕「覺」，吉雨山房全集》本作「爾」。

〔四〕「社」，《吉雨山房全集》本作「杜」。

〔五〕「朗」，《吉雨山房全集》本作「潤」。

〔五〕「凝」，《吉雨山房全集》本作「敦」。

芳堅館題跋卷四

程明道墨蹟

咸陽令段君嘉謨，好古君子也。示余明道先生真蹟，以余觀之非也。二程夫子，名從「頁」旁，今書名作「灝」，則從水旁矣。自元以前，書文章皆成篇，無僅錄數語者。若隨手作書，則又不必著年月以明鄭重也。宋自真宗命諱「元」「朗」二字以後，「殷」「敬」二字桃則不諱，而「元」「朗」二字則終宋之世諱之。今書「元」字不缺末筆，何也？因其書尚佳，爲之跋。

宋諸大儒書，紫陽傳世最多，司馬文正公、張宣公、楊龜山、真西山書，亦往往遇之。二程先生，則傳者甚少。觀伊川言平生作字甚敬，意其書必精嚴。此卷明道先生書，兼有歐、顏之勝，誠哉其敬也。柳誠懸心正筆正之說，非徒諷諫，理固如是。王介甫書如飄風急雨，其爲人可知。然世又有一生不作草書而終爲壬人者，又何說

也？襄亭先生言，襄宰武功時，獲李泰和所書《任令則碑》，其陰勒大觀御製文甚精，惜其爲蔡京書，世莫之顧。夫京書雖精妙而不貴，則襄亭之寶此卷，固不第以其書之精妙論，而況其精妙如是，又可以見游藝亦大儒所不廢也。

邵文莊詩翰真蹟

二泉先生所學，得於茶陵，書亦似之。當其以侍郎致仕，茶陵力疾作信難贈之，遂爲絕筆。其詞以廬陵知眉山，眉山服廬陵爲比，世不以爲過。是時李、何之餞張甚，先生獨守師說，不爲所慴。鍾伯敬曰：「獻吉出，天下無真詩，惟二泉爲真詩。」信矣。先生出處之際，蓋有賢于茶陵者。余尤愛其言曰：「顧爲真士大夫，不願爲假道學。」爲吳康齋、王陽明言之也。嗚呼，使高、顧諸先生知此，又何至聚徒講學於國事孔棘之秋，授宵人以口實，而爲後世所惜哉？道光乙酉春分日，書於盍孟晉室。

楊忠愍詩翰

楊子芳先生書，傳者焦山寺所庋手札，似清臣；臨《雲麾將軍碑》，直逼泰和；《十八侯贊》，似龍眠；小楷李太白《遠別離》，似李瓘琳。此詩翰有《十七帖》意，師

法既古且博，涉筆輒各成體。有好事者，能聚諸帖礱石刻松筠菴，如忠義堂顏書故事，亦勝舉也。楊介坪師所爲咨嗟而想慕之者，豈固以其書乎哉。

文衡山小楷列仙傳

衡山先生此卷，蠅頭細書，而取勢在尋丈之外。其章法似《十三行》，似《破邪論》，靈秀獨絕，如王子晉騎鶴吹笙，邈然在雲煙之表，不知下士方攀蘿而附葛也。是爲化境，是爲仙境。平生見衡山書多矣，此其甲觀。

文衡山行書九歌長卷

衡山翁書，奄有魏晉，而以清健出之，實出希哲之右。此卷數千字，無一滯筆，閒閒變化，頃刻萬狀，當是生平得意筆，視他書之穎秀者，倜乎遠矣。周公瑕引首五字亦佳。壬申除夕前二日，呵凍記。

王雅宜楷書沖虛經

王履吉書意澹筆遠，唯過穎而近薄耳。此其晚年合作，骨法清虛，風神散朗，諦觀之，令人邈然有天際真人想，雖衡山未必能遠過也。道光壬午四月十一日，觀於

鷺門寓廬。

左忠毅詩翰

永福鄭氏藏滄嶼先生自書詩長幅，草書奇偉，少時見之，今不復能舉其詞矣。此詩固不經意書，而天趣爛然，人品高故耳。以不經意之詩而能使二百年後觀者蕭然動容，此蓋不在區區工拙間也。

董書飛白法二館辨

右香光先生六十歲時書，意澹韻遠，但見靈氣往來，書至此可謂造化在手矣。卷中「館」字、「恭」字皆有刮痕，蓋爲童蒙臨寫，故致慎於偏旁耳。墨磨後俟冷，以羊毫蘸之，紙又滑膩受墨，書成當邈然有天際真人想。此興到時偶有此數行，非能有意爲之也。

董香光臨顏自書告身

香光書，以顏魯國收因結果。此冊臨顏，妙有生拙之致，蓋以拙得厚耳。

傅青主行書

公之他先生學問志節，爲國初第一流人物。世爭重其分隸，然行草生氣鬱勃，更爲殊觀也。嘗見其論書一帖，云「老董只是一箇秀字」，知先生於書未嘗不自負，特不欲以自名耳。

王覺斯自書詩長卷

京居數載，頻見孟津相國書。此卷最爲合作，蒼鬱雄暢，兼有雙井、天中之勝，亦所遇之，時有以發之。晚歲組佩雍容，轉作纏繞掩抑之狀，無此風力矣。己卯燕九日。

再四觀之，其抑塞磊落之狀，實出顏清臣，不能爲清臣之渾古耳。其得力之深，則非之室友石所能逮也。

觀《擬山園帖》，乃知孟津相國於古法躭玩之功，亦自不少。其詣力與祝希哲正同，如天神波旬，固非正等覺，然不可不謂之具大神通也。

張二水書，恣睢取勢，在書中爲下劣阿脩羅，余雅不喜之，非第薄其人也。徐會

稽、鍾越國書，自可重，不以人掩。若蔡元長者，人品豈第下中而已，倘遇其書，又何嘗拉雜摧燒之乎？庚辰花生日，又書。

於此。

何屺瞻楷書千文

屺瞻先生書，出自湜盦，得意處遂青於藍。此臨登善《千文》，下筆生鞭，純用《伊闕佛龕》法，當是得意之作。汝文三兄以球璧視之，可云精鑒。

書貴沉著，專意求沉著，便無餘味。書貴變化，專意求變化，便無真趣。此顏魯國行草書，所以爲正法眼藏，米老之所以僅爲辟支果也。張溫夫纔入流，時有魔氣，古怪槎枒，如上帝陰兵，舉世不識者，則墮五百生野狐身矣。因觀覺斯相國書，附識

潘劍門畫冊

潤堂二兄未始學畫，涉筆轉有雲林、雲西意。屬將開闔豫章，輒檢舊藏白雲外史立軸，沈凡民、潘劍門二冊奉贈。清暇時一展覽，當憶及都門商榷筆墨之樂耳。道光四年閏月二十日識。

顯曾案，此本今藏余家。

顧吳羹書大學孝經第七十六本魏笛生藏

吳羹前輩學信本書最深，此帙運筆用意，絶似《舍利塔銘》。而所書乃聖經賢傳，其勝唐人以翰墨爲彼法用者，何可數計。笛生同年寶此，爲無量壽品可也。笛生五十初度，南雅書此册爲壽，故有末句。

顧吳羹書孝經

在都十載，與吳羹學士氣誼最契。丙子典滇試，吳羹適視滇學，榜出，所得士皆顧所獎許，顧所未識僅七人，而明經居其三。次日見過，拊掌大笑，酸鹹同嗜，竟至此耶。庚辰三月，余奉諱歸里，顧爲惘惘。門人羅香巖來閩，出一緘，云吳羹書也。展誦無一字，惟《孝經》一帙。嗚呼，良友期許之意如是，思之能無心動哉！道光元年三月四日，識於守元有居。

李忠毅自書詩册

今海內無不知忠毅公大節炳炳天壤者，然當其時轉戰大海之內，而么麿小醜東掩

西竇，謗書時聞，賴聖主鑒其藎誠，始終倚任，功垂成而身隕，則命也。觀卷中風阻、雨阻諸詩，想見嗔目叱吒而困於無可如何。觀《有感偶成》詩題下注，又知偏校有不能如公意者。嗚呼，使偏校人人致死如公，又少風雨之阻，當事又能與公一心，賊必禽矣，豈至倉皇蹈義哉？公之以節見，公固自知之矣。讀竟此卷時，寒風颯然撼窗外樹，作波濤汩沒聲，意公神在天壤間，如水在地中，其領鄙言乎？癸未十二月十二日，附識。

徐淞橋臨博塔銘

淞橋深於中令書，其靈俊處實出天賦。余曾捉筆效之，乃爲東施之顰，不須對鏡始悟己醜也。顏黃門云「書不能工，良由無分」覽此三歎。癸未正月二十八日，過笛生齋頭，秉燭書。

龔晴皋書畫

龔晴皋大令人品高雅，引年後足跡不至城市，極自重其書畫，作大字縱橫有奇氣。當其合作，往往似通明鶴銘，不甚易遇耳。作畫尤橫屬，頗得天池生、苦瓜和

尚、八大山人之趣，隨筆爲之，無復定法。辛卯四月，余科考重慶，君已没，遺言以一册、一箋、一楹帖見贈，且曰：「作書畫四十年，無能識者，蘭翁當識之。」余烏能知君書畫，顧感君意，附記於此。辛卯六月朔書。

吳香國禮部書屏贈翁竹坡孝廉

吳香國禮部始學率更書，後喜余書，余學登善，香國亦學焉，余萬不能逮也。此四幀其最得意筆，珍重贈余。竹坡大兄好之，因以奉贈，欲與結翰墨緣也。

郎蘇門給諫畫贈竹坡孝廉

蘇門給諫爲余繪此幀，最爲用意合作。竹坡世大兄深愛賞之，輒以奉贈。竊用「玉堂」二字，申期望之私也。丙戌四月。

自書國書孟子

少學國書時，於《孟子》誦之畧皆上口。十餘年來，雖直繕書房，然用心不專，半皆忘却，並描寫數字，亦不能清整，可勝浩歎！

自書題李潤堂秋柯草堂畫冊詩

獲交潤堂二兄十餘年，知其工墨蘭耳，不知其山水得知師智也。不能詩，遂以詩為戒。今為佳畫破戒，且附諸顏仲與處之贈云。甲申閏月，題於都門之盍孟晉室，時庭樹已有秋意。

方燕石摹五賢遺像橫看

明邵文莊公取方正學所敍五賢繪為圖，李文正取張宣公《武侯祠堂記》、蘇文忠公《進陸宣公奏議劄子》、《溫公神道碑銘》、司馬文正公撰《韓魏公祠記》、韓忠獻公撰《范文正公奏議敍》，各摭要語，書于左方，刻之無錫二泉書院。先司馬令無錫時得拓本，先太史日置案頭，無日不流覽想像也。畫為杜謹言符作，暇日屬燕石方生摹之，即以茶陵所摘語繫于左方，懸之座右，竊比趙邠卿晤對古賢之意，又以妄自愧耳。

自臨張長史郎官記

此王弇州兄弟所藏，今歸葉雲谷農部，世無二本。庚辰借來盍孟晉室，臨此奉竹

坡老弟。此帖如曇花過眼，不能再見，姑留此影子觀之，於書道不爲無助也。

自書米襄陽書評

襄陽此評，蓋一時佇興語，不盡精當。然別有會心，須細思之。蓋以義、獻爲圭臬，則歐、顏諸家自不能免春秋，責賢者備也。壬午正月九日。

自書贈吳苕溪

苕溪年兄從余鷺門讀書，慧而篤學，適有惠佳紙者，書以貽之。中有登善書旨在，莫等閒觀。壬午四月九日。

自書說文異字

讀《說文》，苦其難記也，輒疏其異字及有關於經義者，以備遺忘。余曩者嘗日識且數百字，皆古文；今乃筆之於簡，有來質之，則已忘之矣，如是其不可恃也。後生有志於古者，以余爲鑒可也。

自書題姚根山暢山夜課圖詩後

余未識根山姚君，然聞其畫精甚。今歲十月，令弟出《暢山夜課圖》索題，覽畫

增歎，恨余將成行，匆邊中不獲作長歌紀之耳。

自畫蘭寄許萊山光禄

一莖數花及一花者，皆蘭也。自山谷道人有一花有餘、數花不足之説，於是人遂以數花者爲蕙。按《楚詞》注：「蕙，今之零陵香。」不言其似蘭數花。丙子歲，余奉使滇中，過沅州，見道旁香草芬郁可愛，葉頗似蓼而小，絶不似蘭，其香以葉不以花。問之輿夫，曰是爲零陵香。問是蕙否，即又不知，第曰亦謂之七里香耳。則信乎其爲蕙矣。乃知士大夫之考訂，有不如世俗[一]之審者。詰草木者，類若是矣。至今閩人猶稱數花者爲蘭，一花者爲山蘭，蓋不誤云。未審萊山使楚，見真蕙否也。

自畫蘭贈劉實齋

實齋曾索余作蘭，酒後大詈。今又索余蘭至再，知明日三杯後又有一番笑柄矣。僕姑適意耳，詈聽之。

以劉雲衢書箑贈黄維添内兄并爲畫蘭

劉雲衢比部工漢隸，贈余此箑。輒仿鷗波畫蘭，奉維添内兄。畫不足觀，仍當寶

自畫蘭與三弟蘭懷

筆勢輕爽，却非微弱以求媚者。凡爲文用筆，亦須如此。此老夫有理會處，願以告蘭懷。

左方分書耳。

又

字，此箑便奉贈。」

英德舟次大熱，寫此遣悶。吳瀹齋殿撰見之，以爲佳。余戲言：「汝爲我小楷千字，此箑便奉贈。」

又

顧吳羹前輩語余：「寫蘭與梅，正是我輩事。外閒畫史沾沾形似，那有是處！」

余謂此語，正玉局論吳、王畫旨也。

又

坤一先生法，臨寫將百過，去之尚遠。

又

鷗波筆意娟潔，少喜仿之，終不能似也。

又

病裹作蘭，猶有生氣，小奇當未足爲患也。

又

或問道人：「古人畫蘭，有以花勝者，以葉勝者，子以何勝？」道人對言以根勝，其人大笑，如陸士龍落水時。嗟乎，蘭槐之根，是爲芷，其漸之滫，君子弗御，卜人弗服，蘭根顧不重哉！不知蘭之根重，烏足與知蘭，又烏足與知道人畫乎！

又

庚寅五月廿一日，試邛州。適友人爲致鮮荔，根觸鄉思，寫此遣意。

又

陸叔平寫蘭風神怡懌，不作風露掩抑之態，望之有清氣靜氣。以韻論，似尚有子

畏所不逮者。

又

在蜀時蓄蘭十數盆，臨行以贈李馥堂觀察，不知今歲花盛否，竟日相[三]思也。

又

此石或可轉，此根終不移。

又

畫外取之。

蘇子瞻小幅作於紹聖二年正月者，花影伶俜，墨痕黯淡，蓋寫身世之感，觀者於

又

壬辰夏至前二日，晨詣太歲壇祈雨，歸閱陳白陽畫卷，擬之。

自畫蘭寄李潤堂都督

潤堂二兄大人，詩、書、畫皆入能品，畫蘭尤生動有態。乃於五千里外，馳書索拙

畫。余畫何足觀，況敢爲潤堂畫乎？然慮潤堂不諒余之愧，而謂余之恡也，輒以小

幀求正，作《春草帖》《韭花帖》觀何如。

又

不圖天地間有此頑石，蘭生其旁，轉見鬱茂。或移之石欄干中，伴以英德仇池巧峰，而花葉反不能如是之舒暢。思其故不可得，願質之潤堂二兄，當有以進我。

自畫瓜茄蘿蔔

士大夫何可不知此味。

自畫山水

「四更山吐月，殘夜水明樓。」昔年在臨淮邸舍，曉行時悟此語之妙，至今猶勞夢想也。

自畫菊花也

使滇時，篋中攜有王司農麓臺畫册一，逐日依樣畫之，爲僮僕匿笑，遂不復爲。

今日適有籐黃青靛，漫畫一篜，見者或曰頗似菊花也。

自書庚辰平糶記石刻拓本

唐人刻石，如萬文詔，如諸葛神力，如邵建初，妙入豪髮。貞觀、顯慶他碑，或不傳刻人名，要其勝處皆非開、天後人所逮也。北海書必自刻，黃鶴仙、伏靈芝皆託名耳。顏書波拂多爲人脩改，所以失真。茅紹之於趙，可謂工矣，微病太滑。明章簡甫、劉光暘絕有名，然皆患稚甚矣。此事之難也。余固不善書，在都時崎嶇碑碣間，刻者每爲分過，求如月卿之心手相應者，蓋萬不得一焉。月卿勉哉，古人之傳又不第以藝也。

舊歲書此時，意頗不愜。得徐君月卿刻之，豪釐備盡，神明頓爾煥發，乃知模刻之有益于書如此。漢石存者，皆渾然不可尋刻削之迹。唐初刻者，如萬文詔、諸葛神力，皆極精審。北海諸碑若黃鶴仙、伏靈芝，則泰和所託名也。中葉以後，惟邵建初兄弟最精。若王希貞之刻蘇靈芝，則庸矣。不知蘇書自庸耶，抑刻使然也？近世如茅紹之之刻趙、章簡甫之刻文、劉光暘之刻董，皆一時能事。徐君之能不下古人，

恨僕非趙、董耳。壬午花朝。

自書硯銘拓本

黃魯直至黔中，始自悟書體輕弱。僕年來亦甚自憎其書，每於顏魯國《論坐位》求進一解。如鑽窗紙蠅，更不出頭，行將椎碎此硯矣。可惜此銘，勞月卿數日作黃鶴仙也。一笑。

校勘記

〔一〕「世」，《吉雨山房全集》本作「里」。

〔二〕「相」，《吉雨山房全集》本作「想」。

附　録

吉雨山房全書本跋

余爲諸生居鄉時，有自京師來者，攜蘭石前輩楷法以爲寶，余見而愛之慕之。曾得截裁數行，什襲而藏，每恨不獲親受教焉。蘭石前輩已兜率飛昇廿餘年矣。親炙之願竟虛，私淑之心愈切。不過於廠肆中購得搨本一二焉耳。迨余出守閩疆，由福寧調興化，竊喜此邦爲前輩桑梓之地，或可稍得其真蹟。抵任後，子壽司馬持楹聯條箋以贈，退食餘閒，領會筆妙，知其學之有本而無從窺其涯涘也。茲讀《芳堅館題跋》上下卷，觀其品騭古今以及自書自畫各帙，乃恍然於書畫之至於斯者，如木之有根柢，水之有淵源也。存此可垂後昆於無窮也夫，即可惠後學於無窮也夫！東萊林慶昭敬跋。

藝 文 叢 刊

第 四 輯